NOTICE
DES PRINCIPAUX TABLEAUX
RECUEILLIS EN ITALIE.

Seconde Partie.

NOTICE

DES PRINCIPAUX TABLEAUX

RECUEILLIS EN ITALIE.

Par les Commissaires du Gouvernement Français,

SECONDE PARTIE.

COMPRENANT *ceux de l'Etat de Venise et de Rome, dont l'exposition provisoire aura lieu dans le grand Salon du Muséum, les Octidi, Nonidi et Décadi de chaque Décade, à compter du 18 Brumaire, an VII.*

Prix 75 centimes.

Le produit du Livret est consacré aux besoins du Musée.

De l'Imprimerie des Sciences et Arts, rue Thérèse, butte des Moulins, N°. 538.

AVERTISSEMENT.

L'orsqu'au mois de Pluviôse dernier, l'Administration du Musée central des Arts publia la Notice des Tableaux recueillis par les Commissaires du Gouvernement français dans la Lombardie, elle annonça que ce n'était là qu'une partie de la moisson qu'ils avaient faite en Italie, et qu'il restait encore à recevoir ceux qu'ils avaient recueillis dans l'Etat de Venise, et de Rome; ce sont ceux-ci que l'Administration a enfin la satisfaction de présenter aujourd'hui à ses concitoyens.

Arrivés par le grand convoi d'Objets d'Arts et de Sciences, dont l'entrée triomphale a eu lieu le 9 Thermidor dernier, à peine ces Tableaux ont ils été remis à l'Administration, qu'elle s'est empressée de répondre à l'impatience du Public, en les mettant promptement en état de lui être présentés dans cette Exposition provisoire. Il verra qu'elle comprend tous les Tableaux qui ont été tirés de Venise, Verone et

Mantoue, *ainsi que ceux de* Pérouse, Pesaro, Fano, Lorette et Rome, *et que ce complément de la récolte faite par les Commissaires en Italie, s'il est inférieur en nombre, ne l'est point en mérite à la première partie qui a été précédemment exposée. Eh! dans quel autre lieu du monde pourrait-on voir réunis* le Carton de l'Ecole d'Athènes, la Transfiguration, *et la* Communion de S. Jérôme ? *et que serait-ce si à ces Chefs-d'œuvres l'Administration eût pu joindre plusieurs autres morceaux du premier ordre, que leur volume immense, ou leur mauvais état ne lui ont pas permis d'exposer? tels sont entr'autres :*

Le beau Tableau de Raphaël, qui se voyait à Foligno, dans l'église des Comtesses ;

La Vierge et plusieurs Saints, morceau très capital de Jean Bellin ;

Le Repas chez Lévi, par Paul Véronese ;

Les Noces de Cana, magnifique composition, par le même;

Et le célèbre Tableau de S. Pierre martyr, par le Titien.

Quant à cette Notice, qui est la suite de

la première, elle est faite sur le même plan, et avec tout le soin qu'a permis la brièveté du tems qu'on a eu pour la rédiger. Les Tableaux qui composent la présente Exposition, étant presque tous de l'Ecole italienne, on s'est contenté de les ranger par Maîtres, et les Maîtres par l'ordre alphabétique de leurs noms. A la suite du nom du Maître (qui est répété au haut de la page, pour en faciliter la recherche) est l'année de sa naissance et de sa mort, avec une courte notice de ses études; vient ensuite l'explication de ses Tableaux indiqués chacun par un Numéro qui correspond à celui placé sur le Tableau même.

A cette explication est jointe une Note en petit caractère, qui renferme tout ce qu'on a pu recueillir sur l'histoire du Tableau, savoir : sa forme et ses dimensions, la proportion de ses figures, s'il est sur bois ou sur toile, de quelle ville, de quelle église, et même de quelle chapelle il provient, en quelle année et à quelle époque de la vie du Maître il a été peint, combien il a été payé, les déplacemens qu'il a éprouvés, s'il a été gravé, et par qui, etc. etc., enfin toutes les notices historiques qui

peuvent intéresser la curiosité de *l'Artiste* et de *l'Amateur*, et mettre le Public en état de porter un jugement éclairé.

L'Administration du Musée croit devoir saisir cette occasion, pour annoncer que l'arrangement définitif des Tableaux des deux Ecoles Française et Flamande, dans la première moitié de la grande Galerie, est fort avancé, et qu'elle compte pouvoir l'ouvrir au Public incessamment, et à la suite de la présente exposition des Tableaux d'Italie. Elle espère aussi, vers le même tems, pouvoir offrir dans la Galerie d'Apollon une nouvelle exposition de Dessins ; enfin elle ne négligera rien pour faire jouir le Public de la vue des Statues antiques récemment arrivées d'Italie, dès l'instant où les travaux et changemens qui s'opèrent en ce moment dans le local destiné à les recevoir, seront terminés.

EXPLICATION

DES

TABLEAUX.

ALFANI (Domenico di Paris), né à Perouse vers 1480, mort dans la même ville, vers 1553. École romaine.

 C'est un des élèves les plus distingués du Perugin, à l'école duquel il se lia d'une étroite amitié avec Raphaël, qui de son condisciple, devint bientôt son maître; il eut le bonheur de l'accompagner à Rome, et lui survécut assez pour voir ses chefs-d'œuvres, les étudier et en profiter, ainsi que le témoignent plusieurs des ouvrages qu'il a exécutés à Perouse, sa patrie.

1. *La Vierge, S. François et S. Antoine de Pade.*

Comp. de 6 figures de grand. naturelle, peinte sur bois.
Hauteur, 2 mètres 55 centimètres, largeur, 1 mètre 78 centimètres.

La Vierge majestueusement as-

A

sise, porte sur ses genoux l'enfant Jésus : il tient une bandelette sur laquelle on lit ces mots, *Ecce agnus Dei*, et la remet au petit S. Jean qui la reçoit respectueusement à genoux. Derrière la Vierge, S. Joseph assis, observe en silence cette scène mystérieuse ; et en bas, on voit à gauche S. François d'Assise, et à droite S. Antoine de Pade, tout deux à genoux dans l'attitude de l'adoration.

Ce tableau est tiré de l'église de S. Francesco de Perouse. Le Musée national ne possedait rien de Paris Alfani.

BAROCHE (Federico Barocci, dit le) *né à Urbin en 1528, mort en 1612. Ecole romaine.*

Le Baroche reçut les premiers principes du dessin, de Batista-Franco, vénitien de naissance, mais sectateur de l'école de Florence; puis il alla à Rome où il étudia Raphaël, dont il chercha d'abord le style; mais de retour dans sa patrie, son penchant naturel, et la vue des ouvrages du Corrège le ramenèrent bientôt à la manière de ce grand maître, sur laquelle il forma celle qu'il a toujours suivie depuis.

Ses ouvrages extrêmement rares, sur-tout en grand, manquaient absolument au Musée national.

2. *La Descente de Croix.*

> Comp. de 12 fig. de grandeur naturelle, sur toile, et ceintrée d'en haut.
>
> Hauteur, 4 mètres 12 centimètres, largeur, 2 mètres 33 centimètres.

Le corps du Christ à demi détaché, est reçu aux pieds de la croix par S. Jean, et tandis que Joseph d'Arimathie, aidé d'un jeune homme, soutiennent sur des échelles la partie supérieure, Nicodême armé d'un marteau, se hâte de détacher la main droite restée clouée à la croix. A droite,

on voit un homme descendant de l'échelle avec la couronne d'épines et les tenailles; et du même côté, S. Bernardin de Sienne, arraché à ses méditations, accourant avec empressement, comme pour aider aussi à descendre le corps du Sauveur. Le premier plan offre le grouppe de la Vierge, qui succombant à sa douleur, tombe évanouie dans les bras des Maries qui s'empressent à la secourir.

Ce Tableau provient de l'église de S. Lorenzo, cathédrale de Pérouse, où il se voyait dans la chapelle de S. Bernardino, qui est la première à droite en entrant. Le Baroche le peignit en 1569; c'est un de ses plus capitaux, et l'un de ceux qui ont le plus contribué à lui faire sa réputation; malheureusement il a beaucoup souffert dans un moderne nettoyage exécuté en Italie par des mains mal habiles. Il a été gravé plusieurs fois.

3. *La Vocation de S. Pierre et de S. André.*

Comp. de 4 figures de grandeur naturelle, peinte sur toile.

Hauteur, trois mètres 20 centimètres, largeur, 2 mètres 36 centimètres.

Jésus-Christ rencontrant sur les bords de la mer de Galilée, Simon appelé Pierre, et André son frère

BAROCHE.

qui jetaient leurs filets, les appelle à l'apostolat, en leur disant, *suivez-moi, je vous ferai pêcheurs d'hommes*; à la voix du Christ, André tombe à genoux, exprimant la ferme résolution où il est de le suivre partout; et Pierre non moins impatient de se rendre à l'appel, s'élance de la barque, avant même qu'elle ait touché le rivage.

A la prière de la duchesse d'Urbin, le Baroche avait peint pour la confrérie de Saint-André de Pesaro, un premier Tableau de la vocation de Saint-André, en tout semblable à celui-ci. L'ayant terminé en 1584, il fut payé deux cents écus d'or, et envoyé à sa destination; mais il avait plu tellement au Duc, que peu de tems après il le demanda à la confrérie, pour l'envoyer en présent à Philipe II, roi d'Espagne, qui le fit placer à l'Escurial, parmi les peintures des grands maîtres, Saint-André étant le patron de l'ordre de la Toison d'or. En remplacement de ce premier Tableau, le Baroche peignit celui-ci pour la confrérie de Saint-André de Pesaro, de l'oratoire de laquelle il a été tiré. C'est en 1586 qu'il l'exécuta suivant cette inscription qu'on voit au bas du Tableau. FED. BAROCIUS-URBINAS FACIEBAT M. D. LXXXVI. Il a été gravé en petit par Adrien Collaert en 1590, et en grand par G. Sadeler en 1594.

4. *Ste. Micheline.*
 Comp. d'une seule fig. de grandeur naturelle. peinte sur toile.
 Hauteur, 2 mèt. 52 cent., larg., 1 m. 69 cent.

La bienheureuse Micheline de

Pesaro, religieuse du tiers-ordre de S. François, est ici représentée dans le pélerinage qu'elle entreprit à la Terre-Sainte; elle est à genoux sur le mont Calvaire, et dans un de ces momens d'extase où la jetait la contemplation de la passion et de la mort de Jésus-Christ. Sa cape de pélerine voltige légérement au gré du vent; à ses pieds est son chapeau et son bourdon, et dans le fonds, on entrevoit la ville de Jérusalem.

Ce Tableau provient de l'église de S. Francesco de Pesaro, où il décorait la chapelle du fond du bas-côté droit; il a été médiocrement gravé par Benoit Farjat de Lyon, d'après une réplique de ce sujet, qui se voyait alors à Pesaro, dans le cabinet de Mgr. Fabio Olivieri.

5. *L'Annonciation de la Vierge.*

Composition de 2 fig. de grandeur naturelle peinte sur toile.

Hauteur, 2 met. 52 cent. largeur, 1 m. 69 c.

A genoux devant un prie-Dieu, la Vierge est interrompue dans sa prière, par l'apparition de l'Ange, qui, le genou en terre, et un lys à la main, lui fait part de l'objet de

BAROCHE.

sa mystérieuse mission. Elle reçoit cette annonce avec résignation, et baissant modestement les yeux, elle semble lui répondre : *je suis la servante du Seigneur, qu'il soit fait suivant votre parole.* Sur le devant, le Baroche, par un de ces caprices qui lui sont familiers, a peint une chatte endormie sur une chaise.

Ce Tableau est tiré du palais pontifical de Lorette ; mais originairement il se voyait dans l'église du même lieu, à la chapelle des ducs d'Urbin qui est à droite du chœur ; ce fut le duc d'Urbin, François-Marie de la Rovere, qui l'ordonna au Baroche, pour orner cette chapelle qu'il venait de faire construire en l'honneur de la Vierge, dans l'église de Lorette; et son succès fut tel, que l'auteur fut obligé de le répéter plusieurs fois. On en voit en effet de semblables à la Madone des Anges, près Assise ; à Gubbio dans un oratoire ; au palais de l'Escurial en Espagne, et à la cathédrale de Pesaro. Ce dernier fait aussi partie des Tableaux recueillis en Italie ; mais étant d'un mérite inférieur à celui de Lorette, dont il n'est d'ailleurs qu'une répétition, on n'a pas cru devoir l'exposer. Cette composition a été gravée avec goût à l'eau forte par le Baroche lui-même, et au burin par Philipe Thomassin, en 1588.

6. *La Circoncision de Jésus-Christ.*

Composition de 13 fig. de grand. naturelle peinte sur toile.
Hauteur, 3 met. 74 cent., larg. 2 m. 52 c.

L'enfant nouveau-né, vient de

subir la douloureuse opération ; tandis qu'un des Ministres du temple le tient sur ses genoux, le Prêtre étanche avec un linge le sang qui découle de la plaie. Derrière sont la Vierge et S. Joseph à genoux. Parmi les assistans, on remarque un jeune acolyte qui tient une torche, et montre la partie amputée qui est déposée dans une coupe, et sur le devant, un berger à genoux apportant un agneau pour offrande. La partie supérieure offre deux Anges en adoration.

Ce Tableau provient de l'Oratoire de la Confrérie du Nom de Dieu, à Pesaro; l'inscription FED. BAR. VRB. PINX. MDLXXX qu'on voit sur le prie-Dieu de la Vierge, nous apprend que le Baroche l'exécuta en 1580.

7. *La Vierge, S. Antoine et Ste. Lucie.*

Composition de 7 figures de grandeur naturelle, peinte sur toile.

Hauteur 2 m. 79 c., largeur, 1 m. 65 c.

Assise sur des nuages, la Vierge porte sur ses genoux l'enfant Jésus; il présente une palme à Ste. Lucie qu'on voit en bas à genoux avec un Ange derrière elle, qui porte dans une coupe les yeux qui lui furent arrachés lors

BAROCHE.

de son martyre. A gauche est S. Antoine, Abbé, méditant sur l'Ecriture-Sainte.

Ce Tableau vient de l'église des Augustins de Perouse.

BASSAN (Léandro da Ponte, dit le Chevalier Léandre), *né à Bassano en 1558, mort en 1623. École Vénitienne.*

Léandre fut le troisième des quatre enfans de Jacques Bassan; élève de son père, il l'aida beaucoup, ainsi que ses frères, dans ses travaux, mais il n'en fut pas comme eux le servile imitateur; et ses ouvrages se distinguent par un caractère d'originalité : il a sur-tout excellé dans le portrait. Le Musée national ne possédait point de ses ouvrages.

8. *La Résurrection de Lazare.*

Composition de 10 fig. de grandeur naturelle, peinte sur toile, et cintrée par le haut. Hauteur, 4 m. 17 c., largeur, 2 m. 43 c.

Lazare est déja sorti du tombeau, au grand étonnement d'une foule de Juifs accourus à ce prodige. Le moment de la scène est celui où J.-C. ordonne qu'on le dépouille du linceul et des bandelettes dont il est enveloppé. Parmi les assistans, plusieurs sont occupés à remplir cet office, d'autres se disposent à le laver et le parfumer. Sur le devant, on distingue Marthe et Marie, à genoux, témoignant la surprise mêlée de joie

qu'elles éprouvent à la vue de leur frère rendu à la vie.

Ce Tableau est tiré de l'église della Carità à Venise, où il décorait la chapelle des Mocenigo, qui est la première à gauche. Léandre le fit par ordre de Lazare Mocenigo, et c'est le premier ouvrage qu'il ait exposé en public, lorsqu'après la mort de François Bassan son frère, arrivée en 1591, il vint à Venise pour terminer les ouvrages qu'il avait laissés imparfaits. Il mit beaucoup de soin à ce tableau et son succès lui procura l'occasion d'en faire de plus considérables.

BELLIN (Giovanni Bellini, dit Jean) *né à Venise vers 1426, mort après 1516, âgé de 90 ans. Ecole Vétienne.*

Il fut disciple de Gentil Bellin, son frère aîné, qu'il surpassa de beaucoup. Il est regardé, avec raison, comme l'un des fondateurs de l'Ecole de Venise, ayant été le maître du Giorgion et du Titien. Son nom est célèbre encore dans les fastes de la Peinture, pour avoir fait présent à ses contemporains de la pratique de peindre à l'huile, ignorée jusqu'alors en Italie, et qu'il avait tirée par adresse d'Antoine de Messine, lequel l'avait lui-même apprise du célèbre Jean de Bruges.

9. *Le Christ au Tombeau.*

Composit. de 4 fig. à mi-corps de grand. nat. peinte sur bois.

Hauteur, 1 m. 8 c., largeur, 85 c.

Le corps du Christ est assis sur le bord du sépulchre, prêt à y être déposé; Nicodême le soutient par derrière, tandis que Madeleine lave les plaies de ses mains avec des parfums que lui présente Joseph d'Arimathie.

Ce Tableau provient de l'église de S. Domenico de Pesaro, où, du tems de Vasari, il se voyait au maître-autel. Le Musée central vient de s'enrichir d'un tableau beaucoup plus capital de ce maître, provenant de l'Église de S. Zacharie à Venise; mais le mauvais état où le tems l'a réduit, n'a pas permis de le présenter à cette exposition provisoire.

CARAVAGE.

CARAVAGE (Michel Angelo Amerigi, dit le) *né à Caravagio, près Milan, en 1559, mort en 1609. Ecole Romaine.*

Après avoir appris à Milan les élémens de l'art, il alla à Venise, où l'étude des ouvrages du Giorgion lui inspira le sentiment de la couleur, et ses premiers ouvrages tinrent beaucoup du coloris pur et suave de ce maître; mais arrivé à Rome, et humilié par la nécessité où il se trouva de travailler quelque tems pour le Josepin, il voulut s'en venger en adoptant une manière forte, vigoureuse, et diamétralement opposée à celle que ce Peintre avoit mis en vogue. Cette nouvelle manière lui fit une réputation qui balança long-tems celle des Carraches, et lui valut nombre d'imitateurs, parmi lesquels on compte le Valentin, Manfredi, l'Espagnolet, et Gherardo dalle Notti.

10. *Jésus-Christ porté au Tombeau.*

Composition de 6 fig. plus fortes que nature, peinte sur toile.
Hauteur, 2 m. 99 c., largeur, 2 m. 2 c.

Le Corps du Christ enveloppé en partie de son linceul, est prêt à être déposé dans le sépulchre. Monté sur la pierre qui doit le recouvrir, Nicodême soulève les pieds du Sauveur, tandis que S. Jean incline vers la tombe la tête et la partie antérieure. Derrière eux sont les trois Maries

éplorées : l'une contemple tristement le corps de son maître, l'autre essuie avec son voile les larmes dont elle est baignée ; la troisième, les bras étendus, témoigne par ses gémissemens, l'excès de sa douleur.

Ce Tableau provient de l'église des Philippins, dite la *Chiesa nuova* à Rome, où il se voyait à l'autel de la deuxieme chapelle à droite. Il a toujours passé pour l'un des plus capitaux du maître, et pour l'un des plus beaux de Rome.

CARRACHE (Annibal) *né à Bologne en 1560, mort à Rome en 1609. Ecole de Bologne.*

Frère cadet d'Augustin, et comme lui élève de Louis Carrache, son cousin, il fit à 18 ans deux tableaux qui donnèrent l'idée la plus heureuse de ses talens : il passa ensuite à Parme et à Venise, pour y étudier les chefs-d'œuvres de ces Ecoles, et enfin à Rome, où il eut occasion de déployer la richesse et la fécondité de son génie, ainsi que la vigueur de son pinceau, dans la fameuse galerie Farnèse, qui mit le sceau à sa réputation.

11. *La Naissance de la Vierge.*

Comp. de 17 fig. de petite nature,
peinte sur toile, et cintrée.
Hauteur 3 m. 71 c., largeur, 1 m. 57 c.

Sur le devant on voit l'enfant nouveau-né, au milieu d'un grouppe de femmes qui se réjouissent de sa naissance, et s'empressent à lui donner les soins dont il a besoin. A gauche, deux autres femmes debout s'entretiennent de cet événement. Dans le fonds, et sur un plan plus élevé, on aperçoit Ste. Anne dans son lit, assistée par deux servantes, et près d'elle S. Joachim rendant grâces au ciel. Le Père éternel, au milieu

d'une gloire d'Anges, occupe la partie supérieure de la composition.

Ce Tableau vient du Palais pontifical de Lorette, et se voyait originairement dans l'église de ce lieu, à la premiere chapelle à droite.

12. *Le Chr. mort sur les gen. de la Vierge.*

Comp. de 6 fg. de grandeur naturelle, peinte sur toile.

Hauteur 2 m. 76 c., largeur, 1 m. 83 c.

Le corps du Christ, privé de la vie, est étendu sur un linceul dont il est en partie enveloppé : sa tête repose sur les genoux de sa mère, qui paraît pénétrée de la douleur la plus vive ; près d'elle la Madeleine debout et appuyée sur le sépulchre, essuie avec sa chevelure les pleurs dont ses joues sont innondées. A gauche, et derrière la tête du Christ, S. François à genoux, les bras croisés sur sa poitrine, médite profondément sur les plaies du Sauveur que deux Anges lui indiquent en les arrosant de leurs larmes.

Ce Tableau est tiré de l'église de S. Francesco a Ripa, à Rome, où il se voyait dans la chapelle des Mathei, qui est la troisieme à gauche; c'est un des derniers ouvrages sortis du pinceau d'Annibal, qui mourut quelque tems après à Rome, au retour d'un voyage qu'il avait fait inutilement à Naples, pour rétablir sa santé.

CARRACHE (Augustin) *né à Bologne en 1557, mort à Parme en 1602. Ecole de Bologne.*

Augustin était frère aîné d'Annibal et cousin de Louis Carrache, dont il fut le disciple. Après avoir reçu les premiers principes de Prospero Fontana, il passa à Parme et à Venise, et enfin à Rome, où il acheva de se former. Il s'appliqua aussi à la gravure au burin, dans laquelle il acquit une grande célébrité.

13. *La Communion de S. Jérôme.*

Comp de 15 fig. un peu plus fortes que nat., peinte sur toile.
Hauteur, 3 m. 74 c., largeur, 2 m. 24 c.

La scène se passe dans l'église de Bethléem, bâtie par S. Jerôme, au-dessus de la grotte où Jésus-Christ est né. A droite du tableau, le S. vieillard affaibli par l'âge et la maladie, est à genoux entouré de ses Religieux; aidé par eux, il fait un dernier effort pour se soutenir, et les mains croisées sur sa poitrine, les yeux fixés sur le viatique, il exprime avec ferveur les derniers sentimens de son amour pour le Sauveur qu'il est prêt à recevoir. A gauche, le prêtre debout en habits sacerdotaux du rit

latin, et accompagné de deux acolytes à genoux, dont l'un porte une torche, et l'autre le crucifix, s'incline vers le Saint pour lui donner l'hostie. Les Religieux présens paraissent pénétrés à-la-fois de dévotion pour le sacrement, et de vénération pour leur Patriarche agonisant; ils prêtent la plus grande attention à ses dernières paroles que l'un d'eux est occupé à recueillir par écrit. Celui des spectateurs qui est coiffé d'un turban, indique que l'action se passe en Orient. Enfin le vieux lion, son constant et fidelle compagnon, semble donner à son maître les dernières caresses, en lui léchant les pieds et le réchauffant de son haleine.

Ce Tableau provient de l'église des Chartreux de Bologne. C'est pour la composition, le dessin et l'expression, le plus capital des ouvrages d'Augustin Carrache, et lui-même en était satisfait, puisqu'il l'a signé en cette sorte: AGO. CAR. FE. Il concourut pour ce Tableau avec son frère Annibal, et son dessin ayant eu la préférence, il le peignit pour la modique somme de 50 écus (250 liv.). Il a long-tems servi d'étude aux élèves des Carraches, et le Dominiquin entre-autres, s'était tellement pénétré de cette composition, que long-tems après, lorsqu'il eut à traiter le même sujet pour St. Jérôme de la Charité à Rome, il ne put s'em-

pêcher d'y retomber. On sait quel bruit ses rivaux firent alors de ce prétendu plagiat, sur lequel les connaisseurs sont à portée de prononcer définitivement, aujourd'hui que ces deux tableaux se trouvent réunis dans le grand Salon du Musée, où le tableau du Dominiquin est exposé sous le n°. 15.

CONTARINO (Giovanni) *né à Venise en 1549, mort en 1605. Ecole Vénitienne.*

Las d'exercer la profession de notaire à laquelle ses parens l'avaient destiné, et porté par un goût naturel à la peinture, Contarino échangea sa plume contre un pinceau, et de lui-même, sans maître, en consultant les ouvrages du Titien et des autres grands peintres de l'école de Venise, et faisant revoir ses études par le célèbre sculpteur Alexandre Vittoria, il parvint à devenir peintre et bon coloriste.

14. *La Vierge, S. Sébastien et autres Sts.*

Comp. de 9 fig. de grandeur naturelle, peinte sur toile.
Hauteur, 3 m. 78 c., largeur, 2 m. 9 c.

Assise sur un trône élevé, la Vierge tient sur ses genoux son fils qui paraît accueillir favorablement les prières du Doge Marino Grimani, qu'on voit à genoux à gauche sur le devant. Près d'elle, et à sa droite, est Ste. Marine, en habit de Moine, et tenant par la main le jeune enfant dont on l'avait accusée d'être père. Aux côtés du trône sont deux Anges jouant du luth : plus bas, S. Sébastien assis sur les degrés; et en face de lui, S. Marc debout, indiquant

au Doge que c'est à la Vierge qu'il faut adresser ses prières. Sur le premier plan est le lion de S. Marc.

Ce Tableau vient du Palais Ducal de Venise, où il se voyait dans la salle dite *des quatre portes*. Sur l'un des degrés du trône, on lit le nom de l'auteur en cette sorte : JOAN. CONTARENUS F. Le Musée national n'avait aucun ouvrage de ce Peintre.

DOMINIQUIN (Domenico Zampieri, dit le) *né à Bologne en 1581, mort à Naples en 1641. École de Bologne.*

Il eut pour premier maître Denis Ca'vart, et ensuite les Carraches, à l'école desquels il fit de grands progrès: puis il fit avec l'Albane le voyage de Parme, de Plaisance et de Reggio, pour y contempler les ouvrages du Corrège, et bientôt après il suivit son ami à Rome, où l'antique et les chefs-d'œuvres de Raphaël achevèrent de le former. Le Poussin disait que depuis Raphaël, il ne connaissait pas de plus grand maître pour l'*expression*, que le Dominiquin.

15. *La Communion de S. Jérôme.*

Comp. de 13 fig. un peu plus fortes que nat., peinte sur toile.
Hauteur, 4 m. 19 c., largeur, 2 m. 58 c.

Parvenu à l'âge de 99 ans, et voyant approcher son heure dernière, S. Jérôme se fait porter dans l'église de Bethléem où il avait coutume de célébrer les Sts. Mystères. Là déposé au pied de l'autel, le vieillard moribond cherche à recueillir ses forces pour recevoir à genoux le viatique, mais exténué par les macérations, l'âge, et la maladie, elles ne peuvent

suffire à ce dernier effort : vainement s'efforce-t-il de lever les bras pour joindre ses mains tremblantes, le froid mortel a déjà saisi les extrémités ; les muscles relâchés, et les articulations roidies n'obéissent plus, ses bras restent immobiles, ses genoux ploient, et succombant sous son propre faix, son corps retombe en arrière. Dans cet état de faiblesse et d'agonie, le souffle de vie qui lui reste encore, semble concentré tout entier dans ses yeux et sur ses lèvres qui appellent le sacrement après lequel il soupire, et que le Prêtre se dispose à lui administrer.

Celui-ci revêtu des habits sacerdotaux du rit grec, s'avance vers le Saint pour le communier ; d'une main il tient l'hostie sur la patène, et de l'autre il se frappe la poitrine, en prononçant les paroles sacramentelles ; près de lui le Diacre debout en dalmatique, porte le calice, prêt à le lui présenter dès qu'il aura reçu l'Eucharistie ; et sur le devant, le Sous-Diacre à genoux, tient en main le missel.

Les assistans prennent aussi part à cette pieuse cérémonie, l'un soutient par derrière le vieillard défaillant ; l'autre à genoux, sur le devant, essuie les larmes que lui arrache sa situation ; à sa gauche une respectable matrone, Ste. Pauline, se prosterne pour lui baiser les mains : tous, jusqu'au lion, son compagnon fidelle, paraissent émus de cette scène attendrissante. La composition est terminée dans la partie supérieure, par un grouppe d'Anges en adoration.

Ce morceau, le meilleur qu'ait produit le Dominiquin, provient du maître-autel de l'église de S. Jérôme de la Charité, à Rome. Dégoûté du séjour de Rome, où il n'avait rencontré qu'injustices et désagrémens, et où il désespérait de trouver des occasions de faire valoir son talent, le Dominiquin avait formé la résolution de retourner à Bologne sa patrie, pour s'y fixer, lorsqu'un prêtre de S. Jérôme de la Charité, son ami, en lui procurant ce Tableau, lui fit changer d'avis, et fixa pour toujours à Rome sa personne, ses talens, et sa gloire. Il paraîtra incroyable qu'un ouvrage de cette importance, auquel le Dominiquin employa autant de tems, d'étude, et de soins, et que le Poussin, cet appréciateur éclairé, mettait, avec la Transfiguration de Raphaël, au rang des chefs-d'œuvres de la Peinture, il paraîtra incroyable qu'il n'ait été payé que 50 écus (250 liv.), et que tandis que ses rivaux faisaient si bien payer leurs ouvrages,

l'immortel

l'immortel auteur de la *communion de S. Jérôme* ait été réduit à vivre du régime de Protogènes, qui pendant 7 années qu'il employa à peindre son *Jalysus* ne se nourrit que de lupins. Ce fut en 1614 que le Dominiquin termina ce Tableau, ainsi que le témoigne l'inscription suivante qu'il a mise au bas du Tableau : DOM. ZAMPERIVS BONON. F. A. MDCXIV. Il avait alors 33 ans.

Ne pouvant mordre l'ouvrage, l'envie s'attache à l'auteur, et l'accusa de plagiat. On prétendit que le Dominiquin avait puisé l'idée de sa composition dans celle qu'Augustin Carrache avait précédemment exécutée aux Chartreux de Bologne : Lanfranc, jaloux de ses succès, accrédita sur-tout cette opinion, et porta l'animosité jusqu'à dessiner le Tableau d'Augustin, et le faire graver par François Perrier, son élève, pour mieux divulguer ce qu'il appelait *le larcin* du Dominiquin. Jusqu'à ce moment les curieux n'avaient guères pu juger la question que sur les gravures qui ont été faites de ces deux compositions ; mais aujourd'hui qu'elles se trouvent réunies dans le grand Salon du Musée, où celle d'Augustin Carrache est exposée de nouveau sous le n°. 13, ils peuvent comparer les Tableaux mêmes, et prononcer.

Le Tableau du Dominiquin a été gravé par Cesare Testa, Farjat, Jacques Frey et autres.

GAROFALO (Benvenuto Tisio, dit le) *né à Garafolo, près Ferrare, en 1481, mort en 1559. Ecole Romaine.*

Après avoir été successivement élève de Panetti à Ferrare, de Bocacci à Crémone, et de Lorenzo Costa à Mantoue, il alla à Rome, où s'étant lié d'amitié avec Raphaël, il chercha à s'en approprier le style. Il a quelquefois travaillé en société avec les Dosses.

16. *La Vierge et Ste. Catherine.*

Comp. de 4 fig. de 5 d. de proportion, peinte sur bois.
Hauteur, 3 d. 7 c., largeur, 4 d. 6 c.

Au centre, la Vierge est représentée assise sur son trône, tenant sur ses genoux l'enfant Jésus, qui paraît agréer l'offrande que Ste. Catherine lui fait de la palme de son martyre. Du côté opposé, S. Joseph debout, et appuyé sur un stylobate, paraît troublé dans ses méditations par le chant d'un oiseau, qu'on aperçoit derrière lui, ayant un grelot à la patte.

Ce morceau est tiré de la galerie du Capitole à Rome.

GUERCHIN (Gio Francesco Barbieri, dit le) *né à Cento en 1590, mort en 1666. École de Bologne.*

Il fit ses premières études à Bologne, sous Paul Zagnoni et le Crémonini, et les continua à Cento, sa patrie, sous Benedetto Gennari, dit *l'ancien*. Les ouvrages des Carraches et du Carravage, qu'il vit à Bologne et à Rome, achevèrent de lui former une manière forte et vigoureuse, qu'il radoucit ensuite dans un âge plus avancé, en se rapprochant de celle du Guide.

17. *Ste. Pétronille.*

Comp. de 20 fig. de 3 m. 74 c. de proportion, peinte sur toile.
Hauteur, 7 m. 26 c., largeur, 4 m. 19 c.

Ste. Pétronille, dont le culte est très ancien dans l'église, et qu'on nomme vulgairement en France Ste. Perrine, était fille de l'Apôtre S. Pierre, c'est tout ce que l'on sait de sa vie. Le moment de sa sépulture est celui que le Peintre a représenté.

Vêtu de ses habits de fête, et la tête couronnée de fleurs (suivant l'usage de la primitive église, encore en vigueur en Italie) le corps de la Ste. est prêt à être déposé dans la tombe. Tandis que deux hommes le descendent,

à l'aide de linceuls, un troisième, dont on n'aperçoit que les mains, le reçoit au fonds de la fosse. A gauche, et près du lit funèbre sur lequel il a été apporté, on voit un enfant, suivi de deux femmes éplorées, et d'un jeune homme portant une torche allumée. Du côté opposé, plusieurs assistans, parmi lesquels on distingue un jeune homme richement vêtu, prennent part à cette triste scène. Dans la partie supérieure du tableau, et sur un grouppe de nuages, on voit sous la figure d'une jeune et belle Vierge, magnifiquement parée, l'ame de Ste. Pétronille qui, dégagée des liens du corps, est reçue à bras ouverts par J.-C. dans la gloire céleste qui l'environne.

Ce Tableau, le plus capital, sans contredit, qui soit jamais sorti du fécond pinceau du Guerchin, est tiré du palais pontifical de Monte Cavallo, à Rome, dont il ornait la grande salle qui précède la chapelle Pauline. C'est au pape Grégoire XV, de la maison de Ludovisi, que l'on est redevable de ce chef-d'œuvre, ainsi que le témoigne l'inscription suivante mise par le peintre au bas de son Tableau :

GREGORIO XV. PONT. MAX.
Io. FRANC.S BARBERIVS CENTENSIS.
FACIEBAT MDC.XXIII.

Satisfait des ouvrages que le Guerchin avait faits pour ses neveux à la Villa Ludovisi, et particulièrement du célèbre plafond de l'*aurore*, Grégoire ne crut pouvoir mieux le récompenser qu'en lui fournissant une nouvelle occasion d'exercer ses talens; il voulut qu'il eut part aux grands Tableaux qu'il faisait exécuter alors pour l'église de St. Pierre : celui de l'autel de Ste. Pétronille lui tomba en partage; il l'exécuta rapidement, et l'ayant terminé en 1623, l'année même de la mort du Pontife, il fut mis en place, où il est resté, jusqu'à ce que ayant été exécuté en mosaïque, il a été transporté au palais de Monte Cavallo. Le Musée central possède la planche de cette belle composition très-bien gravée par N. Dorigny.

18. *L'incrédulité de S. Thomas.*

Comp. de 5 fig. à mi-corps, de grand. nat. peinte sur toile.
Hauteur, 1 m. 14, largeur, 1 m. 21 c.

Thomas n'avait voulu rien croire de ce que les disciples lui avaient raconté de la résurrection de J.-C. Huit jours après, les Disciples étant encore dans le même lieu, et Thomas avec eux, le Christ leur apparaît de nouveau, et présentant à Thomas la plaie de son côté, lui dit d'y porter les doigts, et confond ainsi son incrédulité.

Ce Tableau provient de la galerie de Peinture du Vatican à Rome, où il avait été transporté du palais de Monte Caval'o, dans lequel il se

voyait autrefois. Malvasia, dans la vie du Guerchin, fait mention d'un S. Thomas touchant les plaies du Christ, qu'il peignit en 1621, pour le Sr. Bartolomeo Fabri ; ce pourrait bien être celui-ci.

GUIDE (Guido Reni, dit le) *né à Calvenzano, près Bologne, en 1575, mort en 1642. Ecole de Bologne.*

De l'Ecole de Denis Calvart, de qui il reçut les premiers principes de l'art, le Guide passa à celle des Carraches, et s'attacha particulièrement à Louis, dont il suivit d'abord la manière; mais ensuite il s'en fit une que le Chevalier d'Arpin appelait une *manière d'Ange*, et qui se distingue par une grâce, une noblesse, et une beauté d'exécution qui lui sont toutes particulières.

19. *Le Crucifiement de S. Pierre.*

Comp. de 4 fig. de grandeur naturelle, peinte sur bois et ceintrée.
Hauteur, 3 m. 3 c., largeur, 1 m. 70 c.

On sait que l'Apôtre S. Pierre finit sa vie sur une Croix où il fut attaché la tête en bas, ainsi que lui-même l'avait demandé; le Saint est ici représenté au moment d'être cloué sur la croix. Tandis que l'un des bourreaux le hisse avec effort au moyen d'une corde dont ses pieds sont garottés, et qu'un autre soulève la tête et les épaules, un troisième, monté sur l'échelle, est prêt à enfoncer avec un marteau le clou qu'il a déjà fait pénétrer dans l'un des pieds.

Ce Tableau vient de la galerie de peinture du Vatican à Rome. Il se voyait autrefois dans l'eglise de S. Paul aux trois fontaines ; mais comme il courait risque de s'y perdre, à cause de l'humidité du lieu, Clément XIII, après y avoir substitué une copie faite par Stefano Pozzi, le fit transporter au palais de Monte Cavallo, où il est resté jusqu'au moment où Pie VI lui a donné place dans la galerie de peinture qu'il a formée au Vatican. Par ses ordres encore il en a été exécuté une très-belle copie en mosaïque, qui se voit à l'autel de la nouvelle sacristie de St. Pierre. Ce morceau méritait à tous égards ces soins et ces honneurs, car outre que c'est un des meilleurs ouvrages du Guide, il fait époque dans son histoire. Le Chevalier d'Arpin, jaloux des succès du Caravage, cherchait à les balancer en lui opposant le Guide ; ayant su que le tableau du crucifiement du S. Pierre était destiné au Caravage, il fit tant auprès du Cardinal Borghèse, qu'il l'obtint pour son protégé, lui promettant que le Guide saurait *se transformer en Caravage*, et lui faire un Tableau dans la manière de ce maître ; ce qu'en effet il exécuta. Il a été gravé par Thiboust.

20. *J. C. remettant à S. Pierre les clefs de l'Eglise.*

Composition de 7 figures de grand. naturelle, peinte sur toile.

Hauteur, 3 m. 45 c., largeur, 2 m. 11 c.

Debout, au milieu des Apôtres, le Sauveur consigne les clefs de son église à S. Pierre, qui les reçoit respectueusement à genoux. Parmi les

Apôtres, on distingue S. Paul à gauche de J. C., et derrière lui, S. Jean, son Disciple favori.

Ce Tableau vient de l'église de S. Pierre des Philippins, à Fano, dont il décorait le maître-autel. Il a été gravé et copié plusieurs fois. Le Musée possède la même composition, peinte en petit sur cuivre, dans l'école du Guide, et peut-être de la main de la Sirani.

21. *La Vierge, S. Jérôme et S. Thomas.*

Composition de 6 fig. de grandeur naturelle, peinte sur toile.

Hauteur, 3 m. 45 c., largeur, 2 m. 11 c.

La Vierge, portée sur un grouppe de nuages, et entourée de la gloire céleste, tient son fils sur ses genoux; il étend les bras, et tourne ses regards vers S. Jérôme et S. Thomas, qu'on voit en bas occupés à méditer leurs écrits, qu'il paraît inspirer.

Ce Tableau vient de la cathédrale de Pesaro, deuxième chapelle à gauche. Malvasia, et les écrivains les plus modernes, rangent avec justice ce Tableau parmi les meilleurs que le Guide ait fait dans sa seconde manière.

22. *La Fortune.*

Composition de 2 figures, petite nature, peinte sur toile.

Hauteur, 1 m. 66 c., largeur, 1 m. 30 c.

Nue, et sans autre parure qu'une

légère draperie qui voltige au gré du vent, la Fortune plane au-dessus du globe, avec lequel elle paraît rapidement emportée par un même mouvement de rotation. D'une main elle tient des palmes et un sceptre, et de l'autre une couronne dont elle se joue, en la faisant pirouetter sur ses doigts. Un Génie ailé, qui suit de près la fugitive déesse, tente de l'arrêter par la chevelure. Serait-ce l'Occasion saisissant la Fortune, que le Peintre aurait voulu figurer par ce gracieux emblême?

Ce morceau est tiré de la galerie du Capitole, à Rome. La grande réputation dont il jouit en a fait multiplier à l'infini les gravures et les copies.

GUISONI (Fermo) *né à Mantoue, vivait vers* 1568. *Ecole Lombarde.*

C'est un des élèves les plus distingués qui soient sortis de la célèbre Ecole que Jules Romain avait formée à Mantoue. Il a beaucoup travaillé avec son maître, et lui a été fort utile dans les grands travaux qu'il a exécutés dans cette ville.

23. *La Vocation de S. Pierre et de S. André.*

Composition de 3 fig. de grandeur naturelle, peinte sur toile.

Hauteur, 2 m. 7 c., largeur, 2 m. 32 c.

J.-C. rencontrant sur le rivage de la mer Pierre, et André son frère, qui lavaient leurs filets, leur dit : *Suivez-moi, je vous ferai pêcheurs d'hommes;* et aussitôt ils quittent tout et le suivent.

Ce Tableau est tiré de l'église de S. Pietro, cathédrale de Mantoue, où il se voyait dans la grande chapelle de la croisée à gauche. Il est curieux en ce qu'il a été peint par Guisoni, sur un carton de Jules Romain, ainsi que le témoigne Vasari. Il nous apprend à ce sujet que Michel Ange ayant envoyé à Jules Romain, qui était à Mantoue, quelques cartons des figures qu'il venait de peindre dans le fameux Jugement dernier de la chapelle sixtine, leur vue inspira Jules et lui agrandit les idées, qu'il se mit aussitôt à faire le carton de la *Vocation de S. André*, et que l'ayant terminé avec tout le soin dont il était capable, il le donna à peindre à Guisoni, le meilleur de ses élèves.

MANTEGNE (Andrea Mantegna) *né à Padoue en 1431, mort à Mantoue en 1517. Ecole Lombarde.*

Il gardait les moutons dans sa jeunesse, lorsqu'un amateur s'étant aperçu qu'il s'amusait à les dessiner, le mit chez le Peintre Jean Squarcione, qui, charmé de ses progrès, l'adopta pour son fils, et le fit son héritier. Ses principaux ouvrages sont à Padoue, à Rome et à Mantoue. Le Musée national n'en possédait qu'un représentant *la Vierge et l'Enfant Jésus.* Mantegne était Architecte ; il a gravé aussi plusieurs planches d'après ses dessins, et les Italiens lui attribuent, on ne sait sur quel fondement, l'invention de la gravure au burin ; mais sa principale gloire est d'avoir eu le *Correge* pour disciple.

24. *La Vierge de la Victoire.*

Composition de 9 figures de petite nature, peinte à colle sur toile.

Hauteur, 2 m. 79 c., largeur, 1 m. 65 c.

Assise sur un trône orné des marbres les plus précieux et de bas-reliefs en or, la Vierge tient son fils sur ses genoux ; le manteau dont elle est revêtue, est soutenu d'un côté par l'Archange S. Michel, appuyé sur son épée, et de l'autre par S. Maurice, tous deux couverts de riches armures. On aperçoit derrière

eux, à droite, S. Longin, avec un casque rouge, et de l'autre S. André, protecteurs de la ville de Mantoue. Près de la Vierge est le petit S. Jean debout, et plus bas sa mère Ste. Elisabeth, à genoux, un chapelet de corail à la main. Enfin, à gauche et sur les marches du trône, on voit le Marquis de Mantoue, Jean-François de Gonzague, armé de pied en cape, et décoré du cordon de S. Maurice, à genoux, rendant grâces à la Vierge, qui lui tend la main, en signe de protection, tandis que son fils lui donne sa bénédiction. La niche qui reçoit le trône de la Vierge est ornée de festons de verdure, entremêlés de fleurs, de fruits, de coraux, de perles, et de pierreries de toute espèce.

Ce Tableau vient de Mantoue, où il se voyait au maître-autel de l'église des Philippins, dite *la Madone* de la Victoire, parce qu'elle a été bâtie en 1496, par le Marquis de Mantoue, Jean-François de Gonzague, en mémoire de la victoire que peu de tems auparavant il avait remportée sur les Français près des bords du ..., où il commandait en chef l'armée de la ligue formée pour chasser Charles VIII de l'Italie. Mantègne, qui avait été l'architecte de l'église, fut aussi chargé de peindre l'*ex-voto* du maître-autel ; il se piqua de mettre dans l'exécu-

tion de ce morceau tout le soin dont il était capable, et ce fini recherché, cette délicatesse extrême qui caractérisent ses ouvrages : et l'on peut dire qu'il a réussi complètement quant à la perfection de la manœuvre ; car, depuis trois siècles qu'il existe, ce tableau, exécuté sur une simple toile ouvrée, n'est altéré dans aucune de ses parties, et se trouve absolument dans le même état où il sortit de ses mains.

La Vierge et plusieurs Saints.

Comp. de 17 fig. de 1 m. 30 c. de proportion, peinte à colle, sur bois, et divisée par des pilastres en trois compartimens, dont chacun a de hauteur, 2 m. 13 c., largeur, 1 m. 37 c.

25. Dans le compartiment du milieu, on voit la Vierge assise sur un trône en marbre, magnifiquement sculpté, et portant son fils debout, sur ses genoux ; au bas du trône est un chœur de petits Anges, qui chantent en s'accompagnant de divers instrumens.

26. Le compartiment qui est à droite offre quatre Saints debout ; savoir, sur le devant, S. Jean-Baptiste, un Evêque, S. Laurent et S. Benoît.

27. Dans le compartiment qui est à gauche, on voit S. Pierre, S. Paul, S. Jean l'Evangéliste, et un Evêque qui paraît être S. Zenon.

Le fonds présente une architecture ornée de frises, de camées et de bas-reliefs imités de l'antique ; et aux architraves sont appendus des festons, mêlés de verdure et de fruits.

28. *La Prière au Jardin des olives.*

<div style="text-align:center">Comp. de 5 fig. de 24 c. de proportion, peinte à colle, sur bois.

Hauteur, 70 c., largeur, 93 c.</div>

A droite, sur le second plan, J.-C. agenouillé, prie avec ferveur l'ange qui lui apporte le calice d'amertume, de le détourner de ses lèvres ; sur le devant, on voit Pierre, Jacques et Jean, qu'il avait amenés avec lui, endormis d'un profond sommeil ; et dans le lointain, le traître Judas, guidant la cohorte qui vient arrêter J.-C. La ville et le temple de Jérusalem occupent partie du fonds.

29. *Le Christ entre les Larrons.*

<div style="text-align:center">Comp. de plus de 20 fig. de 24 c. de proportion, peinte à colle, sur bois,

Hauteur, 70 c., largeur, 93 c.</div>

Sur le sommet du Calvaire, on

voit le Christ en croix entre les deux Larrons : il est gardé par des soldats, dont trois, assis à terre, tirent aux dés ses vêtemens. Sur la gauche est S. Jean debout, témoignant, par ses gémissemens, l'excès de sa douleur ; et plus loin, la Vierge, accompagné des Stes. Femmes, venant aux pieds de la croix, pleurer la mort de son fils. Le fonds offre un chemin taillé dans le roc, qui conduit à la ville de Jérusalem.

30. *La Résurrection de J.-C.*

Comp. de 8 fig. de 24 c. de proportion, peinte à colle, sur bois.
Hauteur, 70 c., largeur, 93 c.

Le Christ, entouré d'une couronne de Chérubins, sort du tombeau, tenant à la main l'étendard de la résurrection : à ce spectacle inattendu, les soldats qui le gardent tombent, ou fuyent épouvantés, abandonnant leurs armes. La ville de Jérusalem se voit dans le lointain.

Les six tableaux précédens, c'est-à-dire les

trois grands numérotés 25, 26 et 27, et les trois petits compris sous les numéros 28, 29 et 30, composaient le retable du maître-autel de l'église de S. Zenon, à Véronne. Vasari, et les auteurs qui ont écrit depuis lui, ont toujours mis cet ouvrage au nombre des plus capitaux, que Mantegne ait exécutés. Il s'est peint lui-même dans le Tableau du *Christ entre les Larrons*, N°. 29, sous la figure de ce soldat à mi-corps, qu'on voit au milieu sur le devant, le casque en tête et la lance à la main.

PAUL VERONESE (Paolo Caliari, dit)
né à Vérone en 1532, mort en 1588. Ecole Vénitienne.

Il n'eut pour maître que son oncle Antonio Badile, et suivant Vasari, Giovanni Caroto, tous deux fort peu connus : c'est à son propre génie, nourri par l'étude des ouvrages du Titien, et excité par la concurrence du Tintoret, qu'il a dû le degré d'excellence auquel il est parvenu ; ses principaux ouvrages se voient à Vérone sa patrie, à Rome, à Gênes et sur-tout à Venise, qu'on peut dire avoir été le théâtre de sa gloire.

31. *Le Repas chez Simon.*

Comp. de 39 fig. de grandeur naturelle, peinte sur toile.
Hauteur, 2 m. 77 c., largeur, 7 m. 12 c.

Sous un portique de riche architecture, est dressée la table autour de laquelle sont rangés les convives ; elle est divisée en deux parties : dans celle qui est à gauche on voit au premier rang J.-C. assis, et à ses pieds la Madeleine pénitente qui, après les avoir parfumés et arrosés de ses larmes, obtient par cet acte d'humilité la rémission de ses péchés. Placés en face de J.-C., Simon, et sa femme debout près de lui, regardent cette scène avec

étonnement, ainsi que les Disciples, rangés autour de la table; parmi eux on remarque, à droite sur le devant, Judas qui se lève brusquement de table, désaprouvant hautement la perte du précieux parfum que la Madeleine vient de répandre sur les pieds de Jésus-Christ.

Ce Tableau est tiré du réfectoire des religieux de St. Sébastien à Venise: c'est une des *quatre fameuses cènes* qui ont si contribué à accroitre la réputation de P. Véronese, et à donner à son nom la célébrité dont il jouit.

La première qu'il exécuta, est celle du réfectoire des Bénédictins de St. Georges majeur, où il a représenté *les noces de Cana*: c'est la plus grande et la plus magnifique de toutes; elle fait partie des tableaux recueillis à Venise, et est arrivée avec le dernier convoi; mais son volume immense a présenté des difficultés qui ont forcé à en différer l'exposition.

La seconde cêne, qui représente le *repas chez Simon*, est celle que nous venons de décrire, et qui est exposée sous le présent n°. P. Véronese la peignit en 1570. Elle a été gravée en 2 planches par Mitelli.

La troisième, qui se voyait dans le réfectoire des religieux de S. Jean et Paul à Venise, représente le *repas que Lévi ou Mathieu donna à J.-C., lors de sa vocation*. Elle fait aussi partie du dernier convoi venu d'Italie, et aurait paru à cette exposition, si le tems eut permis de la mettre en état.

Enfin, la quatrième de ces cênes, où Paul Véronese a peint *J.-C. chez le Pharisien*, se

voit depuis long-tems à Versailles, dans le salon d'Hercule, ayant été donné à Louis XIV par la République de Venise en 1665. Ainsi, grâces au génie de la victoire, le public aura bientôt la jouissance de voir ces quatre magnifiques compositions réunies dans le Musée central.

32. *La Vierge, S. Jérôme et autres Sts.*

Comp. de 7 fig. de grandeur naturelle, peinte sur toile.
Hauteur, 3 m. 40 c., largeur, 1 m. 94 c.

Assise dans une niche tapissée d'une riche étoffe, la Vierge tient dans ses bras l'enfant Jésus : il paraît accueillir favorablement le petit S. Jean, qui, debout sur un piédestal, lui présente S. François. Derrière celui-ci on aperçoit Ste. Justine, et de l'autre côté S. Joseph près de la Vierge, et au-dessous S. Jérôme en habit de Cardinal, tenant à la main un volume de ses écrits.

Ce Tableau, l'un des meilleurs qu'ait produits Paul Véronèse, est tiré de l'église des religieuses de S. Zacharia à Venise, où il se voyait dans la sacristie. Il a été gravé par Antonio Luciani, d'après un dessin de Tiepolo.

33. *Le Martyre de S. Georges.*

Comp. de 25 fig. de grandeur naturelle, peinte sur toile.
Hauteur, 4 m. 31 c., largeur, 3 m. 3 c.

Entouré de gardes à pied et à cheval, S. Georges est amené devant la statue d'Apollon pour y sacrifier : là dépouillé de son armure, et prêt à être livré aux bourreaux, dont l'un tient déjà l'épée qui va servir à le décapiter, le Saint est pressé de nouveau par le Ministre des faux Dieux de leur rendre hommage, mais sans daigner l'écouter, sans être effrayé de ses menaces, il tourne ses bras et ses regards vers le séjour céleste, où la Vierge rayonnante de gloire, lui apparaît, ayant à ses côtés les Apôtres S. Pierre et S. Paul, et les trois Vertus théologales, la Foi, l'Espérance et la Charité, qui paraissent intercéder pour le Saint; plus bas est un Ange qui lui apporte la palme et la couronne du martyre.

Ce Tableau vient du maître-autel de l'église de S. Georges à Vérone, et il a toujours passé pour le meilleur des ouvrages que Paul Véronèse ait laissés dans sa patrie ; le Musée national possede la même composition en petit.

34. *S. Barnabé guérissant des malades.*
Comp. de 16 fig. de grandeur naturelle, peinte sur toile.
Hauteur, 2 m. 64 c., largeur, 1 m. 95 c.

Au centre de la composition, l'Apôtre S. Barnabé guérit un malade par l'imposition du livre des Evangiles. Autour du malade sont les parens qui l'ont amené, les uns le soutiennent par-dessous les bras, les autres portant des torches allumées, prient pour sa guérison ; à droite on aperçoit un autre infirme étendu par terre, attendant aussi sa délivrance. Le fonds offre l'extérieur d'un temple circulaire orné d'un péristile de colonnes corinthiennes.

Ce Tableau est tiré de l'église de S. Georges à Verone, où il se voyait sous l'orgue à gauche.

35. *L'enlèvement d'Europe.*

Comp. de 18 fig. de petite nature, peinte sur toile.
Hauteur, 2 m. 48 c., largeur, 3 m.

Jupiter, suivant la fable, se transforma en taureau pour enlever Europe fille d'Agénor, passa la mer l'emportant sur son dos, et l'emmena dans cette partie du monde à laquelle elle a donné son nom. Ici le Peintre a voulu mettre sous les yeux les circonstan-

ces successives de cette action. Sur le devant il a représenté le moment de l'enlèvement; Europe, timide encore, vient de s'asseoir sur le taureau qui, couronné de fleurs, et couché sur l'herbe, la rassure en léchant amoureusement ses pieds, tandis que ses compagnes achevant sa toilette, lui attachent une riche ceinture de pierreries, et la parent de fleurs que les Amours s'empressent d'apporter.

Plus loin sur la droite, Europe, déjà familiarisée avec le taureau, se laisse mener par lui vers le rivage de la mer, où l'Amour le guide avec son flambeau.

Enfin, dans le lointain, le fortuné taureau parvenu au rivage, se jette à la nage, et escorté par les Amours, dont un le couronne, emmène Europe sur son dos, malgré les cris de ses compagnes, qui, pour l'arrêter, se mettent en vain dans les flots jusqu'à la ceinture.

Ce Tableau est tiré du Palais Ducal de Venise, où il se voyait dans la salle, dite *l'Anticollegio*. Il a été gravé par Lefevre.

36. *Jupiter foudroyant les Crimes.*

Comp. de 7 fig. plus fortes que nat.,
plaf. ov., peint sur toile.

Hauteur, 5 m. 61 c., largeur, 3 m. 30 c.

Jupiter, armé de la foudre, et précédé d'un génie qui tient en main *le registre des arrêts du Conseil des Dix*, fulmine les Crimes, qui fuyant épouvantés, tombent et se précipitent les uns sur les autres.

Ce morceau est tiré du palais ducal de Venise, où il occupait le milieu du plafond de la salle du *Conseil des Dix* : c'est à cause de cette destination, que les crimes ou délits caractérisés ici par le Peintre, sont la Rebellion, le Crime de faux, la Concussion et la Trahison, dont la connaissance était spécialement réservée à ce tribunal redoutable, dont les arrêts étaient sans appel. Paul Véronèse exécuta cet ouvrage au retour d'un voyage qu'il avait fait à Rome ; il s'efforça d'y montrer qu'il avait profité de son séjour dans cette capitale des Arts, et les connaisseurs croient y rencontrer en effet quelques têtes imitées de l'antique.

37. *Junon versant des Trésors sur la ville de Venise.*

Comp. de 2 fig. plus fortes que nature,
peinte en plafond, sur toile.

Hauteur, 3 m. 58 c. larg. 1 m. 52 c.

Junon portée dans les airs, sur un nuage, tient en sa main une corne d'abondance remplie de couronnes, de pièces

pièces de monnaies, de pierreries, et de richesses de toute espèce ; elle les verse sur la ville de Venise, figurée par une belle femme, qu'on voit appuyée sur le lion de S. Marc, et tenant un sceptre d'or à la main.

Ce plafond provient du palais ducal de Venise, et faisait, ainsi que le précédent, partie du plafond de la *salle des Dix*.

38, *S. Marc couronnant les Vertus.*

Comp. de 13 fig. de grandeur naturelle, peinte en plafond, sur toile.
Hauteur, 3 m. 30 c., largeur, 3 m. 17 c.

S. Marc, soutenu et environné d'Anges, dont l'un tient le livre de son Évangile, apparaît dans les airs, tenant en main une couronne d'or : en bas, et sur la terre, on voit les trois Vertus théologales ; savoir, à gauche, la Foi, un calice en main ; au milieu, l'Espérance vêtue de vert, et la Charité, qu'embrasse un jeune enfant, lesquelles toutes ont les bras et les yeux tournés vers lui, et aspirent à mériter la couronne qu'il leur présente.

Ce plafond provient du palais ducal de Venise, où il décorait l'anti-chambre de la salle des Dix, dite *sala della Bussola*.

C

P. VERONESE.

39. *La Tentation de S. Antoine.*

Comp. de 3 fig., plus fortes que nature, peinte sur toile.
Hauteur, 1 m. 97 c., largeur, 1 m. 50 c.

S. Antoine, Abbé, étant en oraison dans le désert de la Thébaïde, est tourmenté par le démon : tandis qu'il l'attaque à force ouverte, et le maltraite en le frappant avec un pied de cheval, dont il est armé, l'esprit malin, sous la figure d'une jeune et belle femme, cherche à séduire le Saint anachorète, en lui suggérant des pensées contraires à la pureté.

Ce tableau vient de l'église de S. Piétro, cath. de Mantoue, où il se voyait dans une des salles du Chapitre. Vasari, Ridolfi, le chev. dal Pozzo, le donnent bien positivement à P. Veronese; mais quelques connaisseurs modernes l'ont attribué à Batista Zelotti, de Vérone, dont la maniere tient beaucoup de celle de Paul.

40. *La Sainte Famille.*

Comp. de 4 fig. à mi corps, petite nat. peinte sur toile.
Hauteur, 88 c., largeur, 96. c.

La Vierge assise, tient dans ses bras l'enfant Jésus, qui paraît se rejeter dans le sein de sa Mère, comme s'il était effrayé d'une Colombe que

lui apporte Ste. Catherine ; derrière la Vierge est S. Joseph.

Ce Tableau, qui provient de la collection du palais Bevilacqua, à Véronne, a été attribué, par Cochin, à *Felice Brusasorzi*, habile peintre de Vérone.

41. *J.-C. mis au Tombeau.*

Comp. de 9 fig., de 75 c. de proportion, peinte sur toile.
Hauteur, 1 m. 6 c., largeur, 76 c.

Le corps du Christ repose sur les genoux de la Vierge ; Nicodême, Joseph d'Arimathie, S. Jean et un autre disciple viennent le prendre pour le déposer dans la sépulture ; à l'approche de cette douloureuse séparation, la Vierge s'évanouit entre les bras des Stes. femmes, et la Madeleine, prosternée aux pieds du Christ, les arrose de ses larmes, et les baise pour la dernière fois.

Ce tableau provient de la collection du palais Bevilacqua à Vérone.

42. *Le Portrait d'une Femme.*

Demi figure de grandeur naturelle, peinte sur toile.
Hauteur, 1 m. 14 c., largeur, 93 c.

Elle est debout, vêtue d'une robe

noire, et tient par la main une jeune fille qui joue avec un chien.

Ce tableau provient de la collection du palais Bevilacqua à Vérone, le Commandeur dal Pozzo qui a écrit la vie de Paul Veronèse, cite ce tableau parmi ceux de ce maitre que possédait de son tems la maison Bevilacqua.

PERUGIN (Pietro Vannucci, dit le) *né à Pérouse en 1446, mort en 1524. Ecole romaine.*

Après avoir appris les premiers élémens de l'art, à Pérouse, il passa à Florence à l'école d'André Verrochio. Il y travailla beaucoup, ainsi qu'à Assise, à Rome et à Pérouse sa patrie, dans laquelle il ouvrit une école d'où sortit *Raphaël*. L'honneur d'avoir eu un tel disciple suffirait à sa gloire, si d'ailleurs on ne distinguait dans ses ouvrages le germe des qualités qui ont caractérisé son illustre élève.

43. *L'Ascension de J.-C.*

Comp. de 21 figures de 1 m. 43 c. de proportion, peinte sur bois.

Hauteur, 3 m. 32 c., largeur, 2 m. 66 c.

J.-C. ressuscité monte dans les cieux au milieu d'une gloire de Chérubins et d'Anges jouant de divers instrumens. Au bas on voit la Vierge au milieu des Apôtres qui suivent de l'œil leur maître dans la gloire céleste. La tête de l'Apôtre qui est à droite derrière S. Jean, et regarde le spectateur, paraît être le portrait du *Perugin*.

44. *L'Adoration des Rois.*

Comp. de 16 fig. de 20 c. de proportion,
peinte sur bois.
Hauteur, 32 c., largeur, 60 c.

La Vierge et S. Joseph reçoivent dans l'étable la visite des Mages qui, suivis d'un nombreux cortége, viennent offrir des présens au nouveau né.

45. *Le Baptême de J.-C.*

Comp. de 10 fig. de 20 c. de proportion,
peinte sur bois.
Hauteur, 32 c., largeur, 60 c.

J.-C. reçoit des mains de S. Jean le baptême dans les eaux du Jourdain : quatre Anges assistent à genoux à la cérémonie, ainsi que quatre Disciples debout aux deux côtés du tableau.

46. *La Résurrection de J.-C.*

Comp. de 9 fig. de 20 c. de proportion,
peinte sur bois.
Hauteur, 32 c., largeur, 60 c.

Le Christ tenant en main l'étendard glorieux de la Résurrection, sort du tombeau. De droite et de gauche, on voit les soldats qui le

gardent couchés par terre et plongés dans un profond sommeil.

Les quatre Tableaux qui précèdent, c'est-à-dire, l'Ascension, numéro 43, et les trois petits Tableaux, numéros 44, 45 et 46, sont tirés de l'église des Bénédictins de S. Pietro à Pérouse : au moment où ils ont été recueillis, ils étaient placés séparément, savoir: le grand Tableau dans le Chœur, et les trois petits dans la Sacristie; mais originairement les quatre ensemble se voyaient au maître-autel de cette église, pour lequel le Perugin les peignit en 1495. Au jugement de Vasari, c'est un des meilleurs ouvrages que ce peintre ait laissés dans sa patrie.

47. *La Famille de la Vierge.*

Comp. de 13 fig., de 1 m. 12 c. de proportion, peinte sur bois.
Hauteur, 2 m. 02 c., largeur, 1 m. 80 c.

Assise sur un trône élevé, et tenant son fils sur ses genoux, la Vierge est représentée entourée de toute sa parenté. Derrière est Ste. Anne, sa mère, appuyée sur son siége; en bas, à droite, est son père S. Joachim, ayant près de lui le petit S. Jacques le majeur, et Ste. Marie Salomé, tenant le petit S. Jean; à gauche, on voit Ste. Marie Cléofé, portant S. Jacques le mineur dans ses bras, et, derrière elle, le Patriarche

S. Joseph avec le petit S. Joseph le juste : enfin, au centre et sur les marches du trône, on voit assis S. Simon et S. Thadée encore enfans.

Ce Tableau est tiré de l'église de l'hôpital de Perouse; la composition en est plus variée qu'elle n'est ordinairement dans les ouvrages du Perugin, et l'on a remarqué que c'est un des premiers Tableaux d'autel, dans lequel on s'est écarté de cette froide et trop simétrique distribution de figures qui avait régné jusqu'alors.

48. *La Vierge et les Saints protecteurs de la ville de Perouse.*

Comp. de 6 fig., de 1 m. 13 c. de proportion, peinte sur bois.
Hauteur, 1 m. 92 c., largeur, 1 m. 65 c.

La Vierge assise sur un trône richement orné, tient son fils sur ses genoux; debout, à ses côtés, sont les quatre Saints protecteurs de la ville de Perouse; savoir, à droite, le Diacre S. Laurent, ayant derrière lui S. Louis, Evêque de Toulouse, petit neveu de S. Louis Roi de France; et, à gauche, S. Herculan, Evêque de Perouse, avec S. Constance derrière lui.

Ce Tableau vient de Perouse, où il décorait l'autel de la chapelle du Palais *del*

Magistrato; dès l'année 1479, ce Tableau avait été ordonné à un peintre de Perouse, nommé *Pietro di Galeotto*, qui, après l'avoir commencé, mourut le laissant imparfait : il resta en cet état jusqu'en l'année 1495, qu'il fut donné à Pierre Perugin pour le terminer; il serait difficile de désigner d'une manière positive la partie du Tableau qu'il a exécutée, s'il n'avait pris soin lui-même de l'indiquer en écrivant sur le marche-pied de la Vierge : Hoc PETRUS DE CHASTRO PLEBIS PINXIT, ce qui signifie *Pierre de Castel della*, *Pieve a peint cette partie*, c'est-à-dire, la figure de la Vierge et de son fils, au-dessous desquelles est placée l'inscription, (Castel della Pieve est le lieu de la naissance du Perugin.)

Quelques auteurs modernes ont cru reconnaître aussi dans ce Tableau, la main de Raphaël, mais ils n'ont pas réfléchi qu'en 1495, Raphaël n'avoit encore que 12 ans.

49. *La Vierge, S. Augustin et S. Jérôme.*

Comp. de 6 fig., de 1 m, 31 c. de proportion, peinte sur bois.

Hauteur, 2 m. 41 c., largeur, 1 m. 84 c.

Elevée sur un trône en forme de niche, et magnifiquement décoré d'ornemens rehaussé d'or, la Vierge tient son fils debo..ux, dans l'action deédic- tion. Sur le devant,roite S. Augustin, et à gau.. .. . Jérôme en habit de Cardinal, méditant la Sainte-Ecriture; en haut sont des

Chérubins et des Anges en adoration.

Ce Tableau est tiré de la Sacristie des Augustins de Pérouse. Du tems de Morelli qui, dans le siecle dernier, a donné une description de Pérouse, il se voyait dans leur église, à la chapelle de S. Thomas de Villeneuve.

50. *Le Mariage de la Vierge.*

Comp. de 14 figures de 1 m. de proportion, peinte sur bois.

Hauteur, 2 m. 32 c., largeur, 1 m. 85 c.

La Vierge et S. Joseph, entourés chacun de leurs parens, sont debout au milieu du tableau. Le prêtre, placé entr'eux deux, prend la main de la Vierge, et la présente à son époux, qui lui met au doigt l'*anneau* signe de l'alliance qu'ils contractent. Derrière S. Joseph on remarque plusieurs prétendans qui, de dépit de n'avoir pas obtenu la préférence, cassent leurs verges. Le fonds offre un temple de forme octogone.

Ce tableau est tiré de l'église de S. Lorenzo, cathédrale de Pérouse, où il se voyait dans la première chapelle à gauche, appelée la chapelle del S. *Anello*, parce qu'on y conserve, dit-on, l'*anneau* que S. Joseph donna à la Vierge en l'é-

posant. Autant qu'il est possible de conjecturer, le Perugin a fait ce tableau en 1495, c'est-à-dire, la même année qu'il peignit l'*Ascension de J.-C.*, qui se voit exposée sous le n°. 43.

51. *Le Père éternel.*
 Comp. de 3 figures de grandeur naturelle, peinte sur bois, et demi-circulaire.
 Hauteur, 1 m. 27 c., largeur, 2 m. 45 c.

Au milieu d'un grouppe de nuages et d'une gloire de Chérubins, le Père éternel, représenté à mi-corps, tient d'une main le globe du monde, et de l'autre donne sa bénédiction. A ses côtés sont deux Anges en adoration.

 Ce tableau vient de Pérouse, où il se voyait dans l'église de S. Pietro des Benedictins, près la sacristie.

52. *S. Sébastien* lié à un arbre, et *Ste. Agathe* tenant un livre en main avec les cisailles qui, lors de son martyre, servirent à lui couper les mamelles.

53. *S. Jean l'Evangéliste* tenant un livre en main, et *S. Augustin* revêtu des habits épiscopaux.

54. *S. Jacques*, Apôtre, et *un saint Evêque*, à la crosse duquel on remarque

un petit drapeau rouge, sur lequel est un griffon blanc.

Les trois tableaux qui précèdent sont peints sur bois; les figures ont 1 m. 45 c. de proportion; ils ont 1 m. 70 c. de hauteur sur 95 c. de largeur, et viennent de la sacristie des Augustins de Pérouse.

55. *S. Michel*, Archange, appuyé sur son épée.

56. *S. Barthélemi*, Apôtre, tenant en main le couteau instrument de son martyre.

57. *Ste. Apolline*, Vierge, priant les mains jointes.

Ces trois tableaux, de forme circulaire, et peints sur bois, ont 1 m. 3 c. de diamètre; les figures, de grandeur naturelle, sont à mi-corps. Ils proviennent, ainsi que les trois précédens, de la sacristie des Augustins de Pérouse.

58. *Le Prophète Jérémie.*

Il est assis, et tient dans ses mains une bandelette sur laquelle on lit ces paroles :

CAELVM SEDES MEA, TERRA AV-
TEM SCABELLVM PEDVM MEO-
RVM.

59. *Le Prophéte Isaïe.*

Il est assis, et tient dans ses mains un rouleau sur lequel est écrit :

ELEVATA EST MAGNIFICENTIA

TVA SVPER CAELOS DSP.

Ces deux tableaux, de forme circulaire, sont peints sur bois ; leur diamètre est de 1 m. 28 c. Les figures sont de petite nature. Ils viennent de l'eglise des Benédictins de S. Pietro, à Perouse.

PORDENONE (Gio. Antonio Licinio da Pordenone, dit le) *né à Pordenone en Frioul en* 1484, *mort en* 1540. *Ecole de Venise.*

La seule nature le guida d'abord dans la forte inclination qu'il avait pour la peinture; puis il vint à Venise, où le Giorgion l'entraîna dans son goût. Les Vénitiens le mirent souvent en concurrence avec le Titien, et quelquefois il s'en tira avec honneur. Sa réputation parvint jusqu'en Allemagne, où il fut mandé pour peindre la grande salle des Etats de Prague, et, en récompense, Charles-Quint le créa Chevalier.

60. *S. Laurent Justiniani, et autres Saints.*

Comp. de 7 fig., de 2 m. 64 c. de proportion, peinte sur toile et ceintrée.

Hauteur, 4 m. 28 c., largeur, 2 m. 21 c.

Au centre de la composition, S. Laurent, de la famille Justiniani, est représenté prêchant et tenant un livre à la main; deux Religieux de son ordre sont à ses côtés, et sur le devant, on voit à droite S. Jean Baptiste, et à gauche, S. Augustin debout, et S. François à genoux devant l'agneau que porte S. Jean-

Baptiste. Le fonds représente l'intérieur d'une Eglise.

Ce Tableau est tiré de l'Eglise de la *Madona del Orto*, à Venise, où il se voyait à la cinquième chapelle à gauche. Il a toujours passé pour un des meilleurs ouvrages du Pordenone qui l'a signé en cette manière, JOANNES ANTONIUS PORTUNAENSIS.

POUSSIN (Nicolas Poussin, dit le) *né à Andely, dans la ci-devant Normandie, en 1594, mort à Rome en 1665. Ecole Française.*

Après avoir étudié dans sa patrie sous Quintin Varin, et à Paris sous d'autres maîtres médiocres, il partit en 1624, à l'âge de 30 ans, pour Rome, où l'étude approfondie de l'antique et des grands maîtres modernes achevèrent de le perfectionner. La poësie et l'erudition qui brillent dans ses nombreux ouvrages, l'ont fait, avec justice, surnommer *le peintre des gens d'esprit.*

61. *Le Martyre de S. Erasme.*

Comp. de 10 fig. de grandeur naturelle, peinte sur toile.
Hauteur, 3 m. 20 c., largeur, 1 m. 89 c.

Dépouillé de ses habits épiscopaux, le S. Evêque Erasme est couché sur un chevalet, et livré aux bourreaux qui lui arrachent les entrailles; tandis qu'il souffre cet horrible supplice, un Ministre des faux-dieux, continuant à l'exhorter, lui montre la statue d'Hercule, et le presse d'y sacrifier; mais c'est en vain, le Saint consomme avec courage et fermeté son douloureux martyre,

dont les Anges s'empressent de lui apporter la palme et la couronne.

Ce Tableau est tiré de la galerie de peinture du Vatican à Rome. C'est un des ouvrages les plus capitaux du Poussin, et qu'il executa dans les premieres années de son séjour à Rome, c'est-à-dire dans toute la vigueur de son talent. Ce fut le Cardinal François Barberin, son protecteur, qui lui fit obtenir ce Tableau destiné pour l'autel de S. Frasme, qui est au fond de la croisée droite de l'Eglise de S. Pierre. L'ayant terminé en 1629, il lui fut payé 300 écus d'or, et mis de suite en place, où il est resté jusqu'en l'année 1739, qu'on lui substitua une copie en mosaïque, parfaitement exécutée par *le Chev. Cristofari*: alors l'original fut transporté au Palais de Monte-Cavallo, d'où il a passé au Vatican, dans la galerie de peinture, récemment formée par Pie VI. Il est signé en cette manière, NICOLAVS PVSIN, FECIT.

RAPHAEL (Raffaele Sanzio, dit) *né à Urbin le vendredi saint de l'année 1483, mort à pareil jour à Rome en 1520, âgé de trente-sept ans. École romaine.*

Georges Sanzio son père, après lui avoir donné les premiers principes du dessin, l'envoya à l'école du Perugin: il alla ensuite à Florence pour y étudier les fameux cartons de Léonard de Vinci et de Michel-Ange, et les ouvrages de Fra. Bartholomée, et y travailla jusqu'à ce que le Bramante, son oncle, qui était architecte de Jules II, l'appela à Rome. Là, s'étant fortifié par l'étude de l'antique et la vue des ouvrages de Michel-Ange, il exécuta dans le palais du Vatican ces belles fresques qui lui ont valu le premier rang parmi les peintres modernes.

62. *L'Assomption de la Vierge.*

Comp. de 20 figures de 1 m. 12 c. de prop. peinte sur bois et ceintrée.

Hauteur, 2 m. 63 c., largeur, 1 m. 59 c.

Déjà la Vierge est montée au ciel; on l'y voit sur un grouppe de nuages, recevant de J.-C. la couronne de gloire qui lui était destinée, au milieu d'Anges et de Chérubins qui forment un concert de voix et d'instrumens. En bas les Apôtres, restés autour du sépulchre, la contemplent avec admira-

RAPHAEL. 67

tion dans la gloire céleste, ou marquent leur surprise à la vue des lys et des roses qu'ils découvrent dans le tombeau, à la place qu'elle occupait.

63. *L'Annonciation de la Vierge.*
Comp. de 3 figures de 18 c. de proportion, peinte sur bois.
Hauteur, 39 c., largeur, 51 c.

La Vierge assise, tenant un livre à la main, est interrompue dans sa lecture par l'apparition de l'Ange qui vient lui faire part de sa mission. On aperçoit dans les airs le Père éternel et le S. Esprit sous la forme d'une colombe.

64. *L'Adoration des Rois.*
Comp. de 17 figures de 18 c. de proportion, peinte sur bois.
Hauteur, 39 c., largeur, 51 c.

L'enfant nouveau né, sur les genoux de sa mère, et accompagné de S. Joseph, reçoit les présens que viennent lui offrir les Mages suivis d'un nombreux cortége de gens à pied et à cheval : à droite, derrière la sainte famille, on voit deux bergers en adoration, et un troisième apportant un agneau.

RAPHAEL.

65. *La Présentation au Temple.*

Comp. de 11 figures de 18 c. de proportion, peinte sur bois.

Hauteur, 39 c., largeur, 51 c.

Au centre d'un portique soutenu par quatre colonnes ioniques, le prêtre reçoit sur l'autel l'enfant Jésus que la Vierge lui présente, accompagnée de S. Joseph. Du côté de S. Joseph sont quatre de ses parens, et du côté de la Vierge trois femmes, dont une porte en offrande une couple de colombes.

Les quatre morceaux qui précèdent, savoir, l'*Assomption de la Vierge*, exposée sous le n°. 62, et les trois autres petits sujets n°. 63, 64 et 65, ont été tirés de la sacristie de l'église de S. Francesco à Pérouse, et originairement ils se voyaient dans l'église, à la chapelle de la famille Oddi, pour laquelle ils ont été faits. C'est le premier ouvrage connu de l'immortel Raphaël, qui l'exécuta à l'âge de 17 à 18 ans, et il peut servir à marquer le point d'où il est parti pour arriver, après 20 ans d'études, au degré de perfection qu'on remarque dans sa *Transfiguration*. Ces deux morceaux, qu'on peut regarder l'un comme les prémices, et l'autre comme le complément du talent de ce grand maître, se trouvant en ce moment exposés l'un à côté de l'autre, on peut, en les comparant, juger aisément de l'intervalle immense que son génie a su franchir. Parmi les Apôtres qui sont autour du sépulchre de la Vierge, dans le Tableau de l'Assomption, n°. 62, on remarque le *portrait de Raphaël* à l'âge de 17 ans, auquel il

exécuta ce morceau, peint par le Perugin son maître : c'est la tête du jeune Apôtre vêtu de brun, qui est à droite sur le second plan près le bord du tableau ; et du côté opposé, *le portrait du Perugin*, exécuté par Raphaël : c'est la tête de profil, avec un peu de barbe au menton, qui se voit à gauche près le bord du Tableau.

Les amateurs apprendront encore avec intérêt, que les propriétaires de ce morceau précieux sous tant de rapports, en ont refusé la somme de 14000 écus romains (80000 fr), qui leur a été offerte, tout récemment, par Milord Bristol, Evêque d'Oxford.

66. *S. Benoît, S. Placide et Ste. Cécile.*

3 fig. à mi-corps de 64 c. de proport.
peintes sur bois.
Hauteur, 32 c., largeur, 28 c.

S. Benoît, patriarche des Cénobites de l'Occident, se voit au milieu, le capuce en tête, et un livre à la main ; à droite est S. Placide, son disciple, fondateur de la congrégation de Messine, tenant à la main la palme de son martyre, et à gauche, Ste. Cécile priant les mains jointes.

Ces trois morceaux, attribués à Raphaël, dans sa première manière, viennent de l'église des Bénédictins de S. Pietro à Pérouse.

67. *Les Vertus Théologales.*

Comp. de 14 fig. à mi-corps, de 24 c. de prop.
peinte en grisaille sur bois.
Hauteur 81 c. largeur 55 c.

Ce panneau, divisé en trois compartimens, présente : savoir,

Dans celui d'en haut, *la Foi* tenant un calice à la main ; dans celui du milieu, *la Charité* entourée d'enfans qui se pressent sur son sein ; et dans le compartiment d'en bas, *l'Esperance* les mains jointes. Chacune de ces trois Vertus est accompagnée à droite et à gauche, de deux génies portant les attributs analogues à leurs effets.

Ce morceau est tiré de l'église de S. Francesco, à Perouse.

68. *La Vierge couronnée dans le Ciel, après son assomption.*

Comp. de 18 fig. de grandeur naturelle. peinte sur bois, et ceintrée.

Hauteur, 3 m. 40 c.; largeur, 2 m. 36 c.

La Vierge vient de sortir du tombeau, et déjà elle est dans la gloire céleste, où, les mains croisées sur la poitrine, elle se présente humblement à J.-C. qui lui met sur la tête la couronne qui lui était réservée ; à ses côtés sont deux petits Anges en adoration, et deux autres répandant des fleurs. Dans la partie inférieure du Tableau, on voit les Apôtres, restés autour du sépulchre de la Vierge, exprimant, en diverses manières, leur étonnement et leur

admiration : les uns observent avec curiosité les fleurs écloses à la place que la Vierge occupait; les autres, parmi lesquels on distingue S. Pierre et S. Paul, la suivent des yeux dans la gloire.

Ce tableau est tiré de l'église des Religieuses claristes de Monteluce près Perouse, dont il décorait le maître autel : son histoire, intéressante pour l'art, mérite d'être connue, et nous espérons un jour la publier dans le plus grand détail; quant à présent, en voici le précis.

Dès l'année 1505, Raphaël, alors âgé de 21 ans, avait pris avec les religieuses de Monluce l'engagement de faire ce Tableau, et en avait reçu d'avance trente écus d'or; mais, occupé d'abord de ses études à Florence, ensuite de ses travaux à Rome, il en perdit si bien le souvenir que onze ans après, en 1516, les religieuses, forcées à le lui rappeler, lui firent souscrire un acte (dont l'original, apporté d'Italie avec le tableau, existe au Musée) par lequel il s'obligeait de faire enfin ce Tableau, *suivant le dessin qu'il en avait donné précédemment*, et ce, dans l'espace d'un an, et pour le prix de deux cents écus d'or. Mais, malgré toutes ces précautions, les religieuses n'obtinrent pas encore leur tableau. Engagé avec le Pape et les premiers princes de l'Europe, qui l'accablaient de commissions, Raphaël ne put jamais trouver le moment de l'exécuter, et fut surpris par la mort, sans avoir rempli son engagement; mais, quelque tems après, les religieuses, ne voulant pas perdre leurs avances, pressèrent les héritiers de Raphaël, qui étaient Jules Romain et Jean-François Penni, dit le Fattore, ou de rendre les 30 ducats, ou de faire eux-mêmes le tableau; ceux-ci choisirent le der-

-nier parti, et se partagèrent la besogne. Pour faciliter le transport de Rome à Pérouse, le panneau fut divisé en deux parties, et, *suivant le dessin que Raphaël en avait donné précédemment,* Jules Romain peignit, dans la partie inférieure, *les Apôtres autour du sépulchre de la Vierge,* et dans la partie supérieure le Fattore representa *son couronnement par J.-C. dans le ciel.* Ce fut ainsi qu'en 1524, ce tableau fut enfin terminé, et mis en place, offrant aux curieux la réunion unique d'une composition de Raphaël, exécutée par les deux plus habiles de ses disciples.

69. *L'Ecole d'Athènes.*

Comp. de plus de 50 figures de grandeur naturelle, dessinée au crayon noir sur papier gris, et rehaussée de blanc.

Hauteur, 2 m. 75 c., largeur, 7 m. 98 c.

On sait qu'en présentant, dans cette composition, les Philosophes de tous les âges et de toutes les sectes, réunis dans un même lieu, et sous un même coup-d'œil, le but du peintre a été d'offrir le tableau complet de la *Philosophie ancienne.*

Au centre et sur le plan le plus élevé, *Platon* et son disciple *Aristote* occupent, comme princes de la Philosophie, la place la plus apparente, et, entourés d'un nombreux auditoire, paraissent agiter entr'eux les questions les plus intéressantes.

Sur la gauche, *Socrate* comptant par

par ses doigts, explique sa doctrine des nombres à *Alcibiade*, figuré par un beau jeune homme cuirassé et le casque en tête.

Au-dessous de ce grouppe et sur le premier plan, *Pythagore* assis, est occupé à transcrire dans un livre ses consonnances harmoniques qu'un jeune homme lui présente gravées sur une tablette : autour de lui sont ses disciples *Empédocles*, *Epicharme*, *Archytas*, etc.

Le grouppe qui est à droite sur le devant, offre *Archimède* traçant à terre des figures de Géométrie, qu'il explique à ses jeunes disciples attentifs à la démonstration ; et près de lui est *Zoroastre* debout, la couronne radiale en tête, et tenant, comme inventeur de l'Astronomie, un globe céleste à la main.

Enfin, au milieu et couché seul, sur l'un des degrés, on voit le cinique *Diogène* à moitié nu, et sa tasse à son côté, méditant sur une tablette qu'il tient en main.

Ce carton est tiré de la Bibliothèque Ambroisienne de Milan, où il se voyait depuis long-

tems. C'est le même dont Raphaël s'est servi pour exécuter la célèbre fresque de l'*Ecole d'Athènes* au Vatican (ce que prouvent les trous dont tous les contours sont piqués), et il devient d'autant plus précieux, que la fresque se détériorant tous les jours, est menacée d'une ruine prochaine. Les artistes et les amateurs verront donc avec plaisir les soins qu'on s'est donné pour tirer ce carton du mauvais état dans lequel il était arrivé, et sauront quelque gré à l'Administration du Musée, des précautions religieuses qu'elle a prises pour conserver à la postérité ce premier trait de la plus belle composition du plus grand peintre du monde.

On remarque, entre ce carton et la fresque, plusieurs différences qui consistent presque toutes en *additions* que Raphael a faites en la peignant: telles sont, 1°. la figure d'un Philosophe assis, qu'il a introduite entre le Pythagore et Diogène; 2°. le portrait de son maître Perugin et le sien, qu'il a placés à droite derrière le Zoroastre; 3°. deux autres demi-figures qu'il a ajoutées derrière le grouppe des auditeurs d'Aristote.

70. *La Transfiguration de J.-C.*

Comp. de 27 fig., de grandeur naturelle, peinte sur bois.

Hauteur, 4 m. 9 c., largeur, 2 m. 80 c.

J.-C. ayant pris avec lui S. Pierre, S. Jacques et S. Jean, les mène à l'écart sur le sommet du Tabor, où il est transfiguré devant eux. Son visage devient rayonnant de gloire, et ses habits blancs comme la neige. A ses côtés, paraissent Moïse et Elie, qui s'entretiennent avec lui. En

même tems, une voix éclatante fait entendre ces paroles : *celui-ci est mon fils bien aimé, en qui j'ai mis ma confiance, écoutez-le.* A ces paroles, les Disciples tombent le visage contre terre, saisis de frayeur, et éblouis des rayons de la gloire qui environne leur maître (1).

Tandis que ce prodige s'opère au haut de la montagne, une autre scène se passe au bas, où les autres Disciples sont restés pour attendre leur maître. Une foule de peuple leur amène un jeune possédé pour le guérir. Sa bouche écumante, ses yeux renversés, le gonflement et la contraction de ses muscles, l'état violent où se trouvent toutes les parties de son corps, expriment assez les horribles convulsions auxquelles il est en proie. Tandis que son père le tient avec force, sa sœur qui est à

(1) Les deux jeunes gens vêtus en Diacre, que l'on aperçoit à gauche, près d'un buisson, sur le penchant de la montagne, sont, à ce que l'on prétend, les portraits des neveux du Cardinal Jules de Médicis qui fit faire le Tableau. D'autres veulent que ce soit les Diacres S. Etienne et S. Laurent.

côté de lui, et sa mère qu'on voit agenouillée sur le devant, montrent aux Disciples l'état déplorable où il se trouve, et implorent avec instance sa délivrance, que la multitude accourue demande aussi à grands cris. A ce spectacle, les Disciples, émus de compassion, tentent d'opérer le miracle, mais en vain cherchent-ils à procurer du soulagement à ce malheureux; leur peu de foi rend leurs efforts inutiles, et, forcés d'avouer leur impuissance, ils montrent du doigt le haut de la montagne où leur maître est monté, indiquant que c'est à lui qu'il faut recourir, comme au seul qui puisse opérer le miracle.

Ce Tableau est tiré de l'église de S. Pietro in Montorio à Rome, où il se voyait au maître-autel. C'est au Cardinal Jules de Médicis, alors Vice-Chancelier, et depuis Pape sous le nom de Clément VII, que l'on a l'obligation d'avoir fait éclore ce chef-d'œuvre de peinture. Son intention, en ordonnant ce Tableau, (qui fut payé 655 ducats, environ 3500 liv.) était de l'envoyer en France pour décorer la cathédrale de Narbonne dont il était Archevêque; mais Raphaël ayant été enlevé en 1520, au moment où il le terminait, il ne jugea pas à propos de priver Rome de ce chef-d'œuvre, et le remplaça à Narbonne par un Tableau de Sébastien del Piombo,

représentant la Résurrection de Lazare. * Quant à la *Transfiguration*, après avoir été exposée au-dessus du corps de Raphaël pendant tout le temps des obsèques magnifiques qui lui furent faites, elle fut transportée au Palais de la Chancellerie qu'habitait alors le Cardinal, et y resta jusqu'en l'année 1523, que, par son ordre, elle fut placée au maître-autel de l'église de S. Pietro in Montorio, ainsi que le témoigne l'inscription suivante qu'on y a vue long-temps, et qui n'en a été ôtée qu'en 1757, lorsque le Tableau fut descendu pour être copié par Stefano Pozzi, afin d'être exécuté en mosaïque.

DIVO PETRO PRINCIPI APOSTOLORUM
JULIUS MEDICES CARD. VICE CANCELLARIUS.
D. D. ANNO MDXXIII.

C'est-là que ce chef-d'œuvre, la dernière et la plus parfaite production du talent toujours croissant du divin Raphaël, est resté pendant près de trois siècles exposé à l'admiration de l'univers, jusqu'à ce qu'enfin il est revenu sur les ailes de la victoire, à sa première destination.

Rapproché, comme il est en ce moment, du Tableau de l'*Assomption*, N°. 62, qu'il peignit n'étant âgé que de 17 ans, on peut, en comparant ces deux extrêmes du talent de Raphaël, juger de l'espace que son génie avait déjà parcouru, et de l'immense carrière qu'il aurait pu fournir encore, si la mort ne l'eût arrêté à 37 ans.

* Le Tableau de la Résurrection de Lazare, par Sébastien del Piombo, dont il est ici question, a passé depuis dans la galerie du ci-devant Palais-Royal, et se trouve actuellement en Angleterre avec tous les autres Tableaux qui la composaient. Les Artistes et les Amateurs se sont flattés long-temps de voir revenir en France le propriétaire avec sa riche et précieuse collection; mais les papiers publics annoncent sa vente prochaine, et par conséquent sa dispersion : tout espoir de la recouvrer paraît évanoui, et la France sera pour toujours privée de ce trésor.

SACCHI (Andrea) *né à Rome en 1599, mort en 1661. Ecole Romaine.*

Il reçut de son père les premiers principes de l'art et se perfectionna sous l'Albane, dont il devint le meilleur élève ; il acheva ensuite de former son goût sur les grands maîtres, qu'il étudia tous, sans en imiter aucun en particulier, et parvint par ce moyen, à se former une manière qui lui est propre. Le Musée national ne possédait pas de ses ouvrages.

71. *S. Romuald.*

Composit. de 8 fig. de grandeur naturelle, peinte sur toile.

Hauteur, 3 m. 14 c., largeur, 1 m. 80 c.

Au sein du désert de Camaldoli en Toscane, et assis à l'ombre d'un chêne touffu, S. Romuald, fondateur de l'ordre des Camaldules, s'entretient avec ses religieux dont il est entouré. Il leur explique la vision qu'il a eue d'une échelle qui, posée en terre, atteignait le ciel, et sur laquelle montaient ceux de ces religieux qui avaient vécu de manière à mériter la béatitude éternelle.

Ce Tableau provient de l'église des Camaldules de S. Romuald à Rome, où il était placé sur le maître-autel. Il a été long-tems regardé comme l'un des quatre meilleurs Tableaux de Rome.

AND. SACCHI.

72. *Le Miracle de S. Grégoire.*

Composit. de 6 fig. de grandeur naturelle, peinte sur toile.

Hauteur, 2 m. 89 c., largeur, 1 m. 78. c.

Le pape S. Grégoire-le-Grand, pour satisfaire le désir d'un seigneur étranger, qui voulait avoir quelque rareté du trésor de l'église, lui avait donné un *Purificatoire* (linge qui sert à nettoyer le calice); mais celui-ci, n'y voyant rien de bien précieux, n'en tenait compte. Un jour qu'il assistait à la messe du Pontife, celui-ci, pour lui donner une idée de la valeur du présent, prit le *Purificatoire*, et l'ayant percé en divers endroits, le sang en sortit de toutes parts, à la vue et au grand étonnement des assistans.

Ce Tableau est tiré de la galerie de peinture du Vatican à Rome, où il avait été transporté du palais de Monte-Cavallo; il avait été peint originairement pour l'autel de S. Grégoire de l'église de S. Pierre, et y est resté jusqu'au moment où il a été exécuté en mosaïque.

TINTORET (Giacomo Robusti, dit le), *né à Venise en 1512, mort en 1594. Ecole Vénitienne.*

La profession de teinturier qu'exerçait son père, lui fit donner le nom de *Tintoret*. Il fut quelque tems à l'école du Titien, dont il chercha à réunir le coloris à la fierté du dessin de Michel Ange, en sorte que sa manière tient de ces deux grands maîtres. Il a excellé dans le portrait.

73. *S. Marc délivrant un Esclave.*

Comp. de 33 fig. de grandeur naturelle.

peinte sur toile.

Hauteur, 4 m. 22 c., largeur, 5 m. 52 c.

Un Vénitien, esclave chez les Turcs, et condamné aux tourmens par son maître, est miraculeusement délivré par S. Marc. Le patient, dépouillé de ses vêtemens, est étendu par terre, prêt à être supplicié ; dans cette extrémité il invoque S. Marc, qui soudain lui apparaît dans les airs : à son aspect, les cordes dont le patient est garrotté, se délient, et les instrumens préparés pour son supplice se rompent en éclat, au grand étonnement des assistans et des bourreaux, dont l'un plein de dépit, montre sa masse rompue en deux morceaux, à celui qui

TINTORET.

a ordonné le supplice, qu'on voit à droite sur un siége élevé.

Ce Tableau provient de l'Ecole ou Confrérie de S. Marco à Venise; c'est un des morceaux les plus capitaux qu'ait produit le Tintoret, qui le peignit vers 1548, à l'âge de 36 ans. et c'est un des trois auxquels il a jugé à propos d'apposer son nom en cette maniere : JACOMO. TENTOR. F.

74. *Le Paradis.*

Composition d'un grand nombre de figures de 30 c. de proportion, peinte sur toile.

Hauteur, 3 m. 63 c., largeur, 1 m. 42 c.

Entouré de la gloire céleste J.-C. couronne la Vierge : autour d'eux sont rangés les Apôtres, puis dans l'ordre hiérarchique les Evangélistes, les Pères et Docteurs de l'Eglise, les Vierges, les Confesseurs, les martyrs et tous les Ordres de la milice céleste, qui tous, les yeux fixés sur J.-C., le chantent et le glorifient.

Ce tableau est tiré du Palais Bevilacqua de Vérone. C'est l'esquisse de l'immense composition que le Tintoret a exécutée au Palais ducal de Venise, dans la salle du Grand-Conseil.

75. *Ste. Agnès ressuscite le fils du Préfet.*

Comp. de 24 figures de grandeur naturelle, peinte sur toile et ceintrée.

Hauteur, 4 m. 1 c., largeur, 2 m. 3 c.

Ste. Agnès à genoux, prie le Seigneur en faveur du fils du Préfet de

Rome, Symphronius, qui, ayant voulu lui faire violence dans le lieu de prostitution où elle avait été exposée, était tombé mort, et le rend à la vie en présence de son père et d'un grand nombre de témoins.

Ce Tableau est tiré de l'église de la Madona dell' Orto à Venise, où il se voyait dans la quatrième chapelle à gauche. Pietre de Cortonne le regardait comme un des bons ouvrages du Tintoret.

TITIEN (Tiziano Vecellio, dit le) *né à Cadore dans le Frioul en 1477, mort à Venise en 1576. École Vénitienne.*

Il fut successivement élève des deux frères Gentil et Jean Bellin, que l'on peut regarder comme les Patriarches de l'école de Venise; il s'attacha ensuite au Giorgion qu'il surpassa de beaucoup. Ses compositions sont grandes, son dessin est correct, son coloris, sur-tout, est inimitable.

76. *La Religion.*

Comp. de 9 fig. de 2 m 28 c. de proportion, peinte sur toile.

Hauteur, 3 m. 77 c., largeur, 5 m. 4 c.

La Religion tenant la croix d'une main et le calice de l'autre, apparût dans les airs au milieu d'une gloire d'Anges et de Chérubins; à sa gauche est S. Marc debout, avec son lion; et à droite, à genoux, le Doge Antonio Grimani, armé d'une cuirasse et revêtu du manteau ducal; un page, aussi à genoux derrière lui, porte le *corno* ou bonnet ducal, et plus loin sont deux gardes debout armés de hallebardes: le fonds

offre la perspective de la ville de Venise.

Ce Tableau est tiré du Palais ducal de Venise, où il se voyait dans la salle dite des *quatre portes*. Il avait été fait originairement pour la salle dite *du collège*; mais celle-ci ayant été brulée, et le Tableau étant resté intact après l'incendie, il fut placé dans celle des quatre portes. Boschini prétend qu'à cette occasion, s'étant trouvé trop petit pour remplir la nouvelle place qu'on lui destinait, on y fit ajouter par Marco Vecellio, neveu du Titien, d'un côté la figure de S. Marc, et de l'autre celle d'un des gardes; mais un examen scrupuleux de ce Tableau nous a convaincus qu'il n'y a point eu de toile d'ajoutée à la première, et qu'ainsi l'assertion de Boschini n'est nullement fondée.

77. *L'Assomption de la Vierge.*

Comp. de 13 fig. de grandeur naturelle, peinte sur toile et ceintrée.

Hauteur, 3 m. 99 c., largeur, 2 m. 6 c.

La Vierge sortie du tombeau s'élance vers le séjour céleste; les Disciples, restés autour de son sépulchre, la contemplent avec admiration, ou marquent leur surprise des fleurs qu'ils découvrent à la place qu'elle vient de quitter.

Ce Tableau est tiré de l'église cathédrale de Vérone, où il se voyait à la première chapelle à gauche.

TITIEN.

78. *Le Martyr de S. Laurent.*

Comp. de 14 fig. de grandeur naturelle, peinte sur toile et ceintrée.

Hauteur, 5 m. 4 c., largeur, 3 m. 19 c.

Au centre et sur le devant de la composition, S. Laurent dépouillé de ses vêtemens est couché sur le gril fatal, et livré à la rage des bourraux ; tandis que l'un d'eux le tient par derrière, un autre armé d'une fourche le contient par devant, et d'autres soufflent le feu, apportent du bois, ou éclairent avec des torches cette horrible scène. Calme au milieu des douleurs que lui font ressentir les atteintes du feu, le S. Diacre tourne ses regards vers le séjour céleste, d'où part une splendeur éclatante dont il est vivement éclairé.

Ce Tableau est tiré de l'église des Jésuites à Venise, dont il décorait la première chapelle à gauche. Il est justement célèbre par l'art avec lequel le Titien a su combiner et rendre le jeu et les effets des diverses lumières qu'il s'est plu à y faire contraster. Ce Tableau a été gravé en petit par Sadeler. Le Titien en a fait un semblable pour Philippe II, Roi d'Espagne ; il se voit à l'Escurial, et ne diffère de celui-ci que par le fonds qui présente des nuages et de la fumée, au lieu d'architecture : ce dernier a été gravé par Corneille Cort.

VALENTIN (Moïse), *né à Coulommiers en Brie en 1600, mort à Rome en 1632.* École Française.

Aprés avoir resté quelque tems dans l'école de Vouet, il passa en Italie, où la manière forte de Michel Ange de Caravage, lui plut tellement, qu'il se la proposa toujours pour modèle. Il a peint le plus souvent des assemblées de joueurs, des tabagies, et des concerts. Ses Tableaux d'histoire sont très-rares.

79. *Le Martyre des Sts. Processe et Martinien.*

Composit. de 12 fig. de grandeur naturelle, peinte sur toile.

Hauteur, 3 m. 25 c., largeur, 1 m. 92 c.

On croit que ces deux Saints étaient du nombre des soldats qui gardaient les Apôtres S. Pierre et S. Paul dans leur dernière prison à Rome, qu'ils furent convertis par eux, et que bientôt après ils scellèrent de leur sang la foi qu'ils avaient reçue. Ils sont ici représentés au moment où livrés aux bourreaux, ils souffrent le martyre, dont les anges leur apportent la palme.

Ce Tableau est tiré de la galerie de peinture du Vatican à Rome; il a été fait par le Valentin, pour l'un des autels qui est au fond de la croisée droite de l'église de St. Pierre, et il y est resté

jusqu'en 1737, époque à laquelle il fut exécuté en mosaïque, par le chevalier Cristofari, et transporté au palais de Montecavallo, d'où il a passé au Vatican.

80. *Trois Prophétes.*

Têtes de grandeur naturelle,

peintes sur toile, et collées sur bois.

Hauteur, 64 c., largeur, 95 c.

Ce fragment de Tableau représente trois Prophêtes, dont celui du milieu paraît être le prophête Isaïe, attendu qu'il tient en main une banderolle sur laquelle on lit : *egredietur virga de radice Jesse, et flos de radice ejus ascendet. Isaiæ, XI°.*

Ce fragment provient d'Arles, où il a été acquis par le citoyen Moitte, l'un des commissaires du gouvernement, pour la recherche des objets d'arts en Italie. À la manière dont il est peint, au costume levantin qui règne dans l'ajustement des têtes, et sur-tout à l'espèce *de bonnet de Doge*, dont est coiffée la tête qui est à gauche, on reconnaît la main de quelque ancien maître de l'école de Venise.

81. *Le Christ au Tombeau.*

Composit. de 4 fig. à mi-corps de petite nature.

peinte sur bois.

Hauteur, 58 c., largeur, 1 m. 47 c.

La vierge, assistée de S. Jean et de la Madeleine en pleurs, dé-

pose le corps de son fils dans le Sépulchre.

Ce Tableau est tiré de la sacristie de l'église des Augustins à Pérouse. Il est du Perugin.

82. *Le Père Éternel.*

Ce Tableau du Guide, vient de la cathédrale de Pésaro.

BAS-RELIEFS.

Huit Bas-Reliefs en bronze représentant l'histoire de Mausole.

Hauteur, 38 c., largeur, 50 c.

83. Mausole, Roi de Carie, est surpris, au milieu de ses conquêtes, par une maladie dangereuse.

84. Arthémise, femme de Mausole, fait offrir aux Dieux des sacrifices pour obtenir la guérison de son époux.

85. Mausole meurt au milieu de sa famille, et de son peuple éplorés.

86. Arthémise fait faire à son époux des funérailles magnifiques, et lui élève un superbe tombeau.

87. Caron passe dans sa barque l'ame de Mausole aux Enfers.

88. Arthémise fait célébrer la mémoire de son époux par les Poëtes et les Orateurs, qu'elle récompense magnifiquement.

89. Arthémise rejoint Mausole son époux dans les Champs-Elysées.

90. La Renommée, victorieuse de la mort, publie la tendresse de ces deux époux.

Ces huit Bas-Reliefs sont tirés de l'église de S. Fermo Magiore à Verone, où ils décoraient le magnifique mausolée de la famille della Torre: Maffei paraît les attribuer à *Giulio della Torre*, l'un des Seigneurs de cette famille, de qui l'on a des médailles et autres ouvrages très-bien exécutés en bronze.

BUSTES.

91. Le buste en marbre de Raphaël d'Urbin, auteur du Tableau de *la Transfiguration*, exposé sous le n°. 70.

92. Le buste en marbre d'Annibal Carrache, auteur *du Christ mort sur les genoux de la Vierge*, exposé sous le n°. 12.

93. Le buste en terre cuite d'André Sacchi, auteur du Tableau de *S. Romuald*, exposé sous le n°. 71.

94. Le buste en bronze d'André Mantegne, auteur du Tableau de *la Vierge de la Victoire*, exposé sous le n°. 24.

 Ce dernier buste de Mantegne, est tiré de l'église de S. André de Mantoue, et se voyait dans la chapelle de S. Jean-Baptiste, où Mantegne a sa sepulture. Au-dessous on lisait ce distique :

 Esse parem hunc noris, si non praponis Apelli,
 Ænea Mantineæ qui simulacra vides.

FIN.

www.ingramcontent.com/pod-product-compliance
Lightning Source LLC
Chambersburg PA
CBHW071413220526
45469CB00004B/1274